U0111304

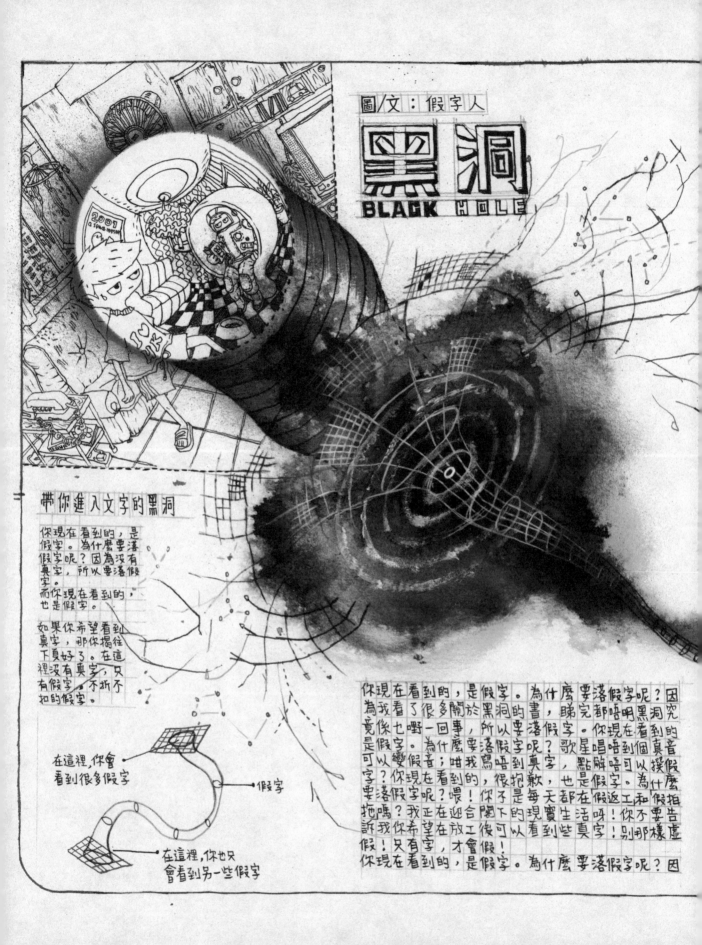

假字：

1. 你在這裡看到的是假字。

也是假字：

2. 為什麼要落假字呢？

假字中的假字：

3. 因為就真落真字，你都唔會明咩叫「時空對摺」，所以要落假字。

你現在看到的是假字，為什麼要落假字呢？仲要跟圖走呢？因為根本無人知究竟黑洞係乜嘢一回事，最重要的，是因為家陣根本無人會睇字。如果我落真字你根本唔會睇的字，但像我落假字，你又反而睇晒我寫 ☒

嘅每隻字，咁究竟係你有事定係我有事？你現在看到的是假字。為什麼要落假字呢？仲要跟圖走呢？因為根本無人知究竟黑洞係乜嘢一回事，最重要的，是因為家陣根本無人會睇字。如果我落真字，你根本唔會睇的字，但像我落假字，你又反而睇晒我寫嘅每隻字，就算我重覆照抄一次，你竟然仲睇緊我寫嘅每一隻假字！如果我夠位再照抄多一次，你肯定會繼續睇晒我的假字！我要再問多次：究竟係你有事定係我有事？

有位剩就落幅假圖

仲有位剩就落假字，再落假字，假字，和假字。

一旦穿過就沒有任何訊息能傳達的「事象地平面」（event horizon）

「奇異點」（sigularity），位於黑洞中心之質量巨大物體。睇完你都唔明，落了真字又如何？

你現在看到的，也是假字。
為什麼要落假字呢？因為「天鵝座」內有兩個可能黑洞，其中 x1 有 10 個太陽那麼重，而 V404 則有 12 個太陽那麼重。但當刻的你只顧關心自己體重，宇宙發生什麼都根本唔關你事，我轉咗第一隻字體你都無注意，況且，你有空都只會擔心自己份工會唔會有事?!所以，你現在看到的，是跟你一樣咁虛無縹緲嘅啲假字。

對閣下而言亦毫無意義。

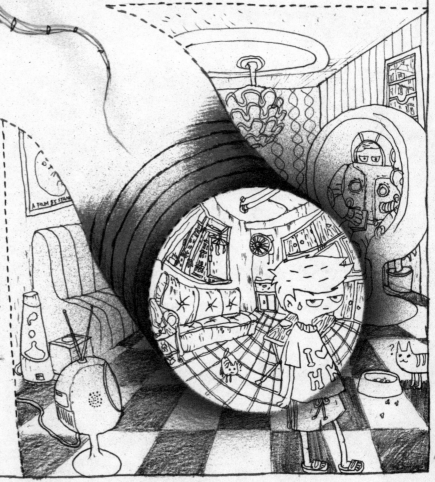

偽科學鑑證①

生命中不能抗拒的鮮味
The undeclinable freshness of being

三聯書店要我替小克這本漫畫集寫個序，我欣然領命，是因為小克令我想到吃。固然他漫畫中有提及吃食的事，如教人淥麵、做布丁、馬豆糕乃至乳豬等，不過我指的吃，其實是指眼睛吃，不是吃到肚裡面，是給靈魂享受的無以名之的類吃行為。每當我看見好圖畫，我就會有這種吃到美味的感覺，若然菜式豐盛，手藝高明，眼睛就好似參加盛宴，我尤其心花怒放，靈魂兒飛起來。

古人曾作類似比喻，説什麼治國若烹小鮮，説的其實就是方法。繪畫確與此類近，從思考菜式（產生概念）、拿定主意（是否可行須多方驗證，行得通方為好主意），乃至執行（所謂巧，即懂得指導雙手作近乎天生本領的發揮），都是講手腦如何如何配合的方法論。

小克就是這種聰慧的廚師。他以各種不同手法的烹調（圖畫及文字的多樣創寫），向我們呈現一個豐盈的味覺世界，裡面有平淡清香、甘脆爽滑、膠韌酸澀、甜苦鹹辛，就看你是什麼人，取得裡面什麼樣的感覺。他綜合了過去漫畫寫作人某種常見的抒情方式，寫出平凡人生的情感變幻；借創造流行文化最潮氣的玩偶扣擊新一代少年的生活觸覺；以抵死幽默的文字圖畫追憶昔日（八十年代）的童年往事；用冷靜機智的言語推敲哲學層面的處境，做出了獨特風格，建立了一塊混雜多元、變化多端的圖文雙併場域，像個嘉年華會，進來的人可以隨便玩各種遊戲，品嚐各樣視覺帶來的好滋味。

諷喻之味在他的菜式中也佔幅很大，亦很濃郁。幾隻維港巨廈變身的機械人協力炮製「花遇上奶、椰子遇上英叔、馬豆化為淚滴」的雪凍馬豆糕，為普羅大眾無法自主又無法排解的抑壓情緒產生的悶熱降降溫。不做甜品時就變身武士，在維海開議論壇，仗義行俠，直陳政策腸胃的問題，那儼然就是一道不止於主食的菜式了，是對症把脈的藥膳，解困散瘀，遇氣消氣，至少能夠以笑療傷。

童年往事是令人心軟又開懷的可口午餐。以藝論藝，繽紛的水彩晚宴尤令人一吃難忘。苦口婆心介紹學子正確使用水彩法，是一個嚴謹的老師，是一篇上佳的教案，宜乎所有習藝人士參讀。他那水彩顏料的掌握，綿密細膩處，連同文字訊息的寬廣高強，風味尤勝台灣的幾米。最妙是淥麵一章，如此微小的生活細節他都要講究技藝，生活中各項要求之高可想而知，他的認真是百分之一百分的。

幽默可愛也是百分百，「如果‧蓋」、「如果‧菜」都在跟原電影主題曲那頂級文藝腔的《如果‧愛》開非常有趣的玩笑，歌詞改寫尤其好笑之極。經他一改，如果什麼什麼又好像如果得很有理由，是一種愉快的理由，完全不必憂傷，如果真的有愛。

最難得是和阿德（一位我認為頂級的漫畫人）互相切磋，雙劍合璧，交換故事合作專欄，你畫我時我畫你，畫得淋漓痛快，寫得曲折離奇，藝術上互相砥礪，同時又互相較量，半斤八兩，旗鼓相當，這樣的高手相遇，才最好睇，給我們展示了高手過招，惺惺相惜，白紙黑字，永固此一段友誼，令人殷羨。

小克雖然十多年前在理大讀一年級時上過我的素描課，但我必須指出，他今日達至的高度完全是他的才智和努力的成果，同我可說無甚關連，我沒有教過他什麼，我做的菜式跟他的也遠有不同。他當年給我的最深印象是他的專注，那集中於工作的眼神十分堅定，這幾乎是一種能否成材的指標，我從來都沒有看錯。我相信小克在他童年即已有這種優質，結果在他的回憶篇章中得到證實，他自小就很專注。專注是他的結實地面，他一直牢牢的，站穩，做自己喜歡同時覺得應該做的事，做到最好。

謝謝他給我證明我一貫的想法。我認為藝術的學習是一種認識自己的過程。我一直認為人之所以要創造，是為了在認識自己的過程中，從而認識他身處的世界。這樣的認識很重要。創造是宇宙賦予我們去明白自己人生是什麼和為什麼的一種學習過程，很接近Stephen Hawking說追求存在本源的真相那種追求。在努力開創自己的生命的時候，人在完善自我，也在完善他存活在其中的世界（無論你叫它社會／國家，乃至宇宙，都可以），我們存在的價值就在於此。是個好好的例子，亦有幸能夠在一份高度商業化的刊物上展開他個人本質的探求。我但願他恒保這種鮮活的創造力，與回應世事的精神，不會受到市場環境的各項因素侵蝕或覆沒，變成他自己的對立面。不過我對他很有信心，他的本質的澎湃，使我相信他終會是安全的，由頭到尾，忠於自己。

<div align="right">

掬色

視覺作者及藝術工作者

2006年7月1日

</div>

自序
Foreword

「偽科學鑑證」及「標童話集」是我跟楊學德在流行雜誌《東touch》連載了兩年多的漫畫專欄。兩年前，當時的《東touch》總編輯金成來電邀稿，找我和楊學德各自繪畫一個漫畫連載，要求分別是「清新雋永」與及「屋邨市井」。

我為自己「清新雋永」的專欄提供了兩個毫不清新也毫不雋永的名字——首選「情緒失控」，次選「偽科學鑑證」。金成挑了後者，認為較「冷靜」。於是我試著冷靜地去開展這個專欄，誰料開卷一篇「黑洞」，已見完全失控⋯⋯

其後，我乾脆不理會「清新雋永」四隻字，為敝欄重新定下原則：想到什麼便寫什麼，甚至不把它當作漫畫，一幅插圖一堆散字照交可也！總之一切跟著執筆那刻的情緒發展。兩年來我的情緒波幅起落很大，時而憤怒時而感慨時而浪漫時而白癡，最後這專欄更是變本加厲地「情緒失控」！失控到甚至想要入侵隔壁楊學德的私人單位。

楊學德的漫畫語言豐富，何時置一格空鏡，何時把某一個動作延長，整體節奏盡在掌握之中。題材在披露人性陰暗面之餘，也壓根兒關懷著被社會忽視的草根階層和弱勢社群。在他險惡的公屋裡我反而看見一份真誠與坦白——亞德的筆下，其實暗地裡充滿著愛。

我暗自忖度：嗯⋯⋯隔壁住了個高手，要不跟他打好關係，要不就跟他硬碰一較高低⋯⋯衡量過自己的武功根底，若選擇後者的話，似乎對自己無甚著數⋯⋯於是，我決定為這傢伙送上一客咖喱飯，博他筆下留情，就這樣，作了我們首趟漫畫交流（詳見《標童話集》一書內的章回：「藍色大門」）。

那一次合作，因為要把形式統一，迫著我要由圖畫文字「分開處理」改為「同時處理」，並以「一格接一格」的傳統漫畫形式去表達。在這之前我幾乎沒有這種形式的作品，才發覺原來之前美其名「失控」，說穿了只是「放任」和「逃避」——一直欠缺信心去處理分鏡、鋪排內容、整頓節奏、用漫畫語言去說故事。這方面我從亞德身上學到很多。漸漸地，這兩欄變成我們的共同週記，生活上每遇什麼事情，都第一時間告之對方，盤算著如何一起將之放進專欄。從此，我跟亞德筆墨相交，血脈互通，承認了自己的不足，說出了大家的秘密。

我不知道讀者有何感覺，但這兩年間跟亞德的無間斷交流合作，對我來說意義重大。除了私人情誼的建立和各自知名度的增加，其實也有弦外之音⋯⋯土地有靈性，住在港島區的人一朝得志便自鳴清高，骨子裡有種不自覺的「氣焰」；反之，傳統九龍人較謙遜恭謹，重情重義，人情味較濃。我在灣仔的唐樓長大，不排除自己的血液裡暗藏了丁點港島人獨有的討厭雜質，有時過份的

自信也容易進化成自我中心，相當危險；另一邊廂，亞德在藍田的屋邨長大，他的謙厚隨和正正是《獅子山下》內那些角色的氣質，又或是他筆下的其中一個卑微但卻散發著光輝的小人物。

現在才想通，「偽科學鑑證」其實很「香港」，「標童話集」其實很「九龍」。我借機械人去謾罵當今建制的腐敗；他借黑社會去宣揚草根階層的博愛。我的熊貓是對住在南區的中產幸福小夫妻；他的鴛鴦色人字拖暗喻了低下層某段破碎的倫理關係。因此，兩欄的互通，藏著很大的象徵意義，通過交換、分享分別屬於「這邊」和「那邊」的社會百態，我們試著了解及反省，從而提升至互相欣賞的和諧層次。

然而，回首今天的香港，時代廣場內的店舖可以一式一樣地在朗豪坊內找到，全香港變成了一個巨型商場。「中環價值」已延伸到中環以外，成為主流價值。另一邊廂，一些老區的舊建築又被不斷拆毀，以築起新的樓盤，去吸引別區的中產階層遷入……踏入新時代，其實已再沒有香港和九龍之分。香港九龍兩幫人原有的個性和品味，也間接被「歸拼」了。來到這一步，似乎已不見回頭路，我們還竟然在流行雜誌上灌輸著一些完全不流行的舊有意識形態！像兩個不識時務的阿叔在交換貼紙。

話雖如此，我們卻多麼希望，你在翻雜誌追新款波鞋時會無意中揭到我們的欄目，然後得到一點點似是而非的啟發——似是而非，但起碼，是個啟發——去思索一下當刻你身處這地方，你接觸的東西，如何影響著你的人格和你的將來。當然，也不是每星期都屬佳品，兩頁稿紙的篇幅也難以成就什麼長篇史詩，只落得零零星星的小品，給你幾米以外的選擇。

此書精選了敝欄一些自己較滿意之作，並重新作了編排，望你喜歡。

2006年6月30日

目錄
Content

維港巨星

Harbour Heroes

朋友形容國金二期像個巨型電動鼻毛刨,我亦覺得中央圖書館像個巨型公廁。入夜後更是恐怖,合和中心掛上光管滿身,為整個老灣仔添上一種難言之苦衷。游清源在專欄上寫得更妙:「長江中心像一個廟街有售的發光水晶紙鎮,匯豐總行像一間肯定有搖頭丸賣的廉價的士高,渣打總行像一位拿著電筒蹣跚地巡樓的看更阿伯。」
我們的城市為何變成這樣?最初只為此系列設下了這個(沒太多人關心的)美學疑問,料不著,當結合了《黃金戰士》等我輩童年情意結之後,竟然變成流行雜誌上的「政治漫畫」!於是我熱切期望添馬艦上的新政府總部盡快落成,然後這系列會邀請「H15關注組」參與,再cross-over龍應台作壓軸!

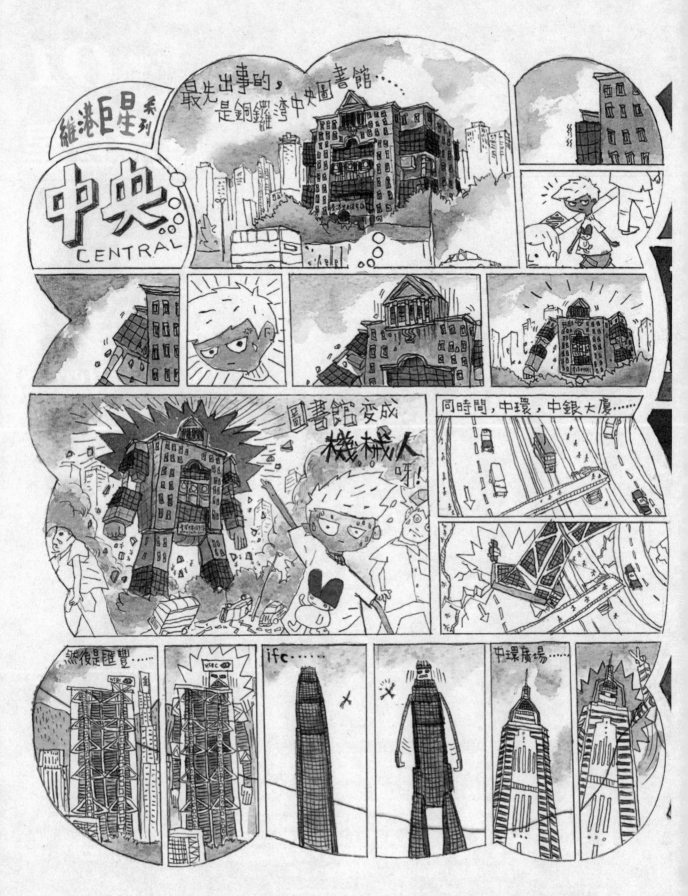

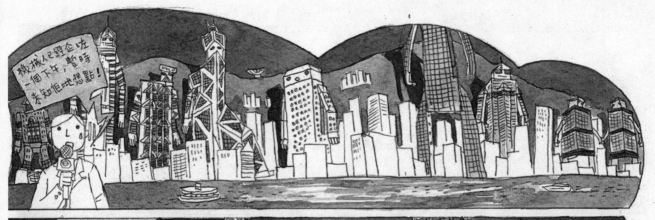

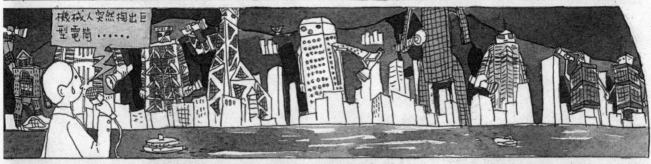

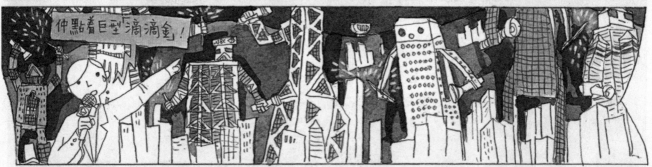

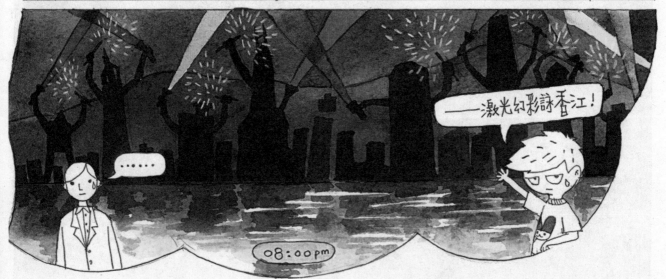

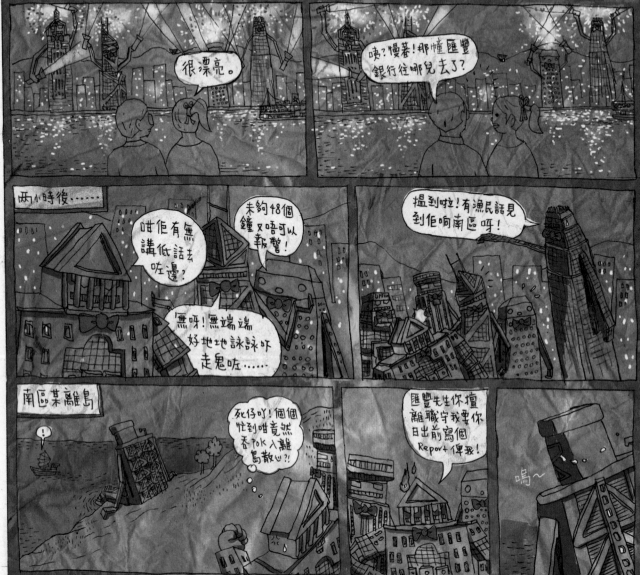

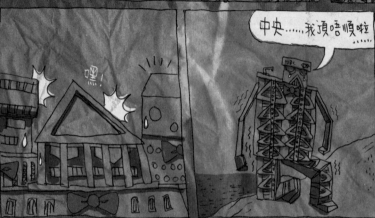

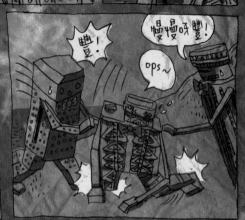

4

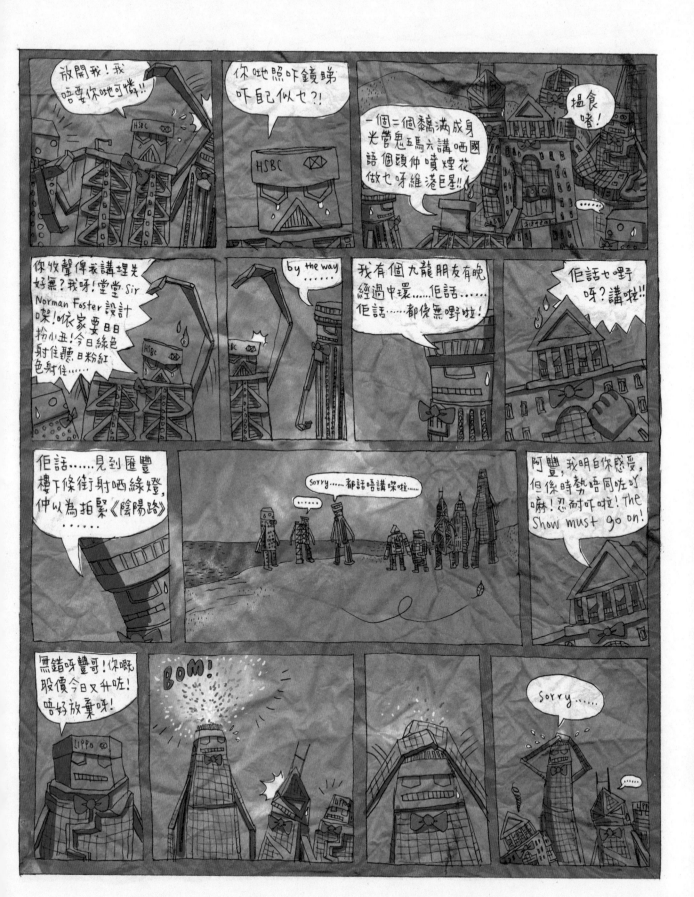

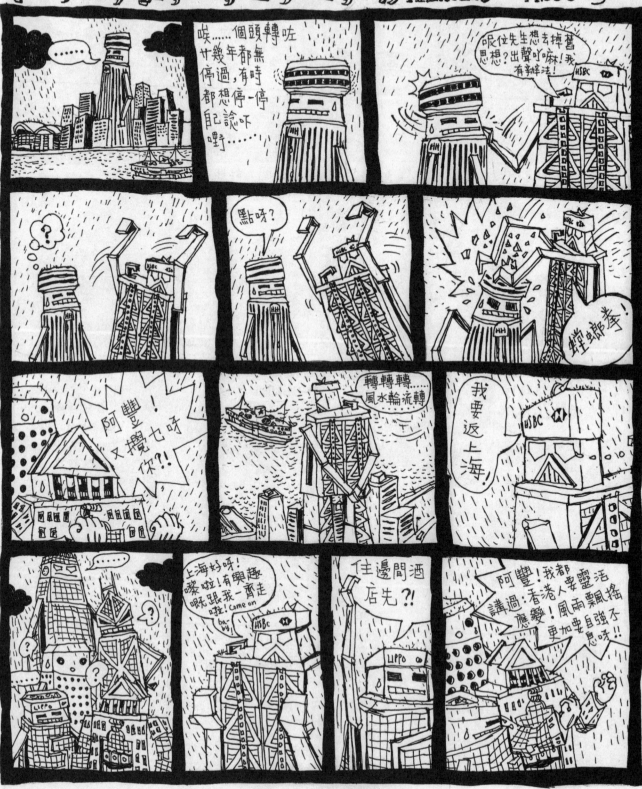

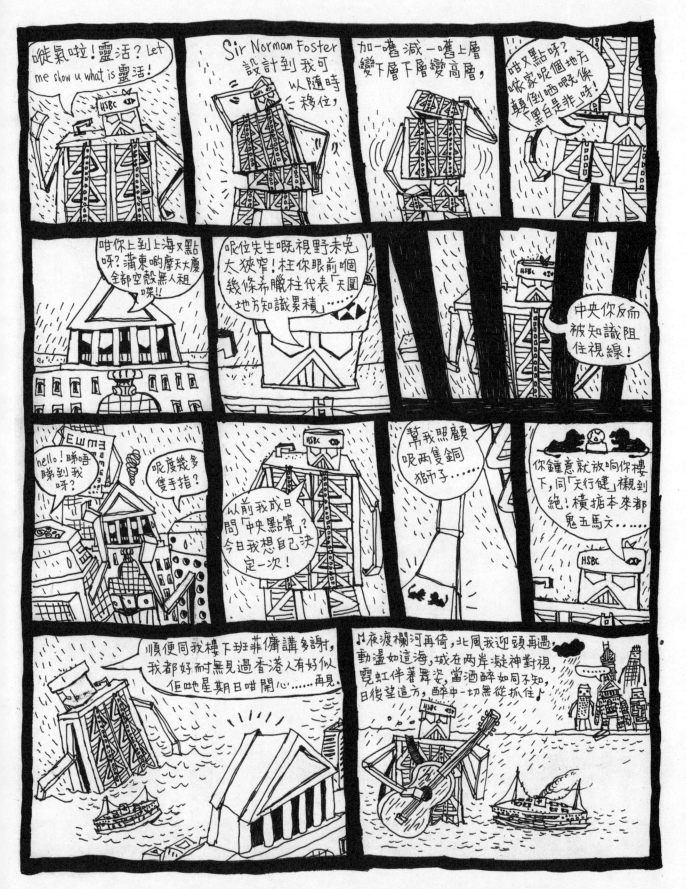

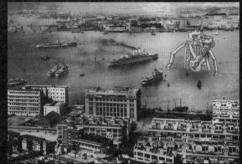

未幾……　　　　　　曲終……　　　　　　匯豐竟發現自己正身處1940年的香港。

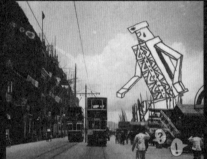

維港匯星系列之　　　　　鏡子MIRROR　　　　　「咁點算呀中央?」

銅鑼灣仍未開發,中央的原址,是個英國人的　　　　匯豐走到中環,香港人視之如怪物,
足球場。　　　　　　　　　　　　　　　　　　　急作鳥獸般走避。

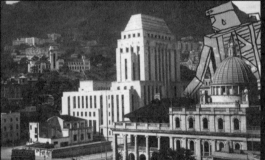
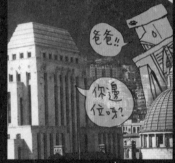

於皇后像廣場停了步,　　匯豐看見……　　　年青時的 爸爸——舊匯豐總行。

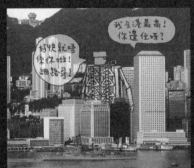

兩秒後,香港出現了急劇變化,匯豐的爸爸身旁出現了中銀的爸爸,還有希爾頓叔叔.

再來,是一連串熟悉的面孔……

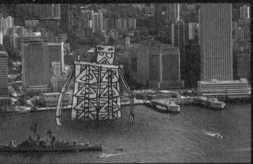

短時間內匯豐見證了一班好友的誕生,嚐過了大家年青時應有的高傲……

添馬艦緩緩於身前掠過,匯豐首次感受到自己原來從不認識這個城市。默然地,他看著最後一部飛機於啟德降落,最後一艘車船駛進北角碼頭。

再回頭時,父親已不在,換上了嶄新的一個自己……

據聞,匯豐回歸現實後,足有三天沒說上一句話,靜靜的就在原位,凝視著眼前一個垂死的天星碼頭……

他在後悔,於1940短暫時空,無意踢易毀了灣仔某幢民居。

他也後悔,明明有能力卻沒有拯救72年那艘伊利沙伯皇后號郵輪,原因只是一時之氣,想到那是董建華父親的資產。

更後悔的是,竟然沒跟自己的父親談過半句話。

「時間過得太快了……」他這樣抱怨著,安慰著,最後,打消了要回上海的念頭。

9

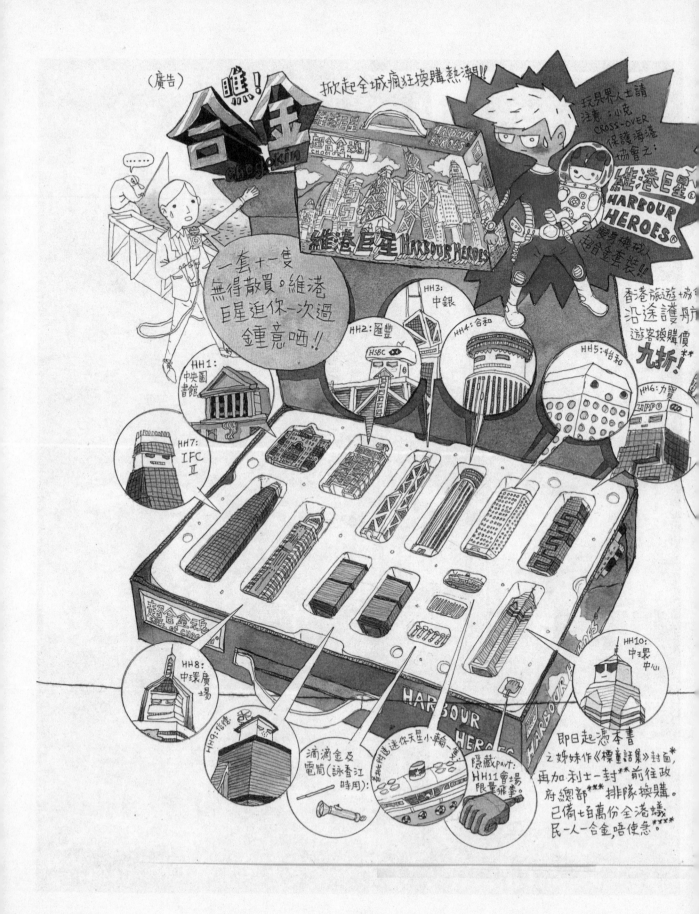

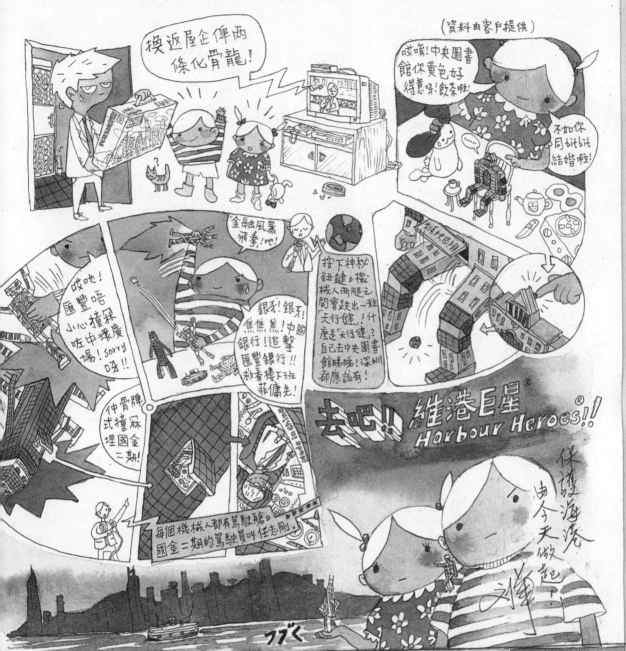

(資料由客戶提供)

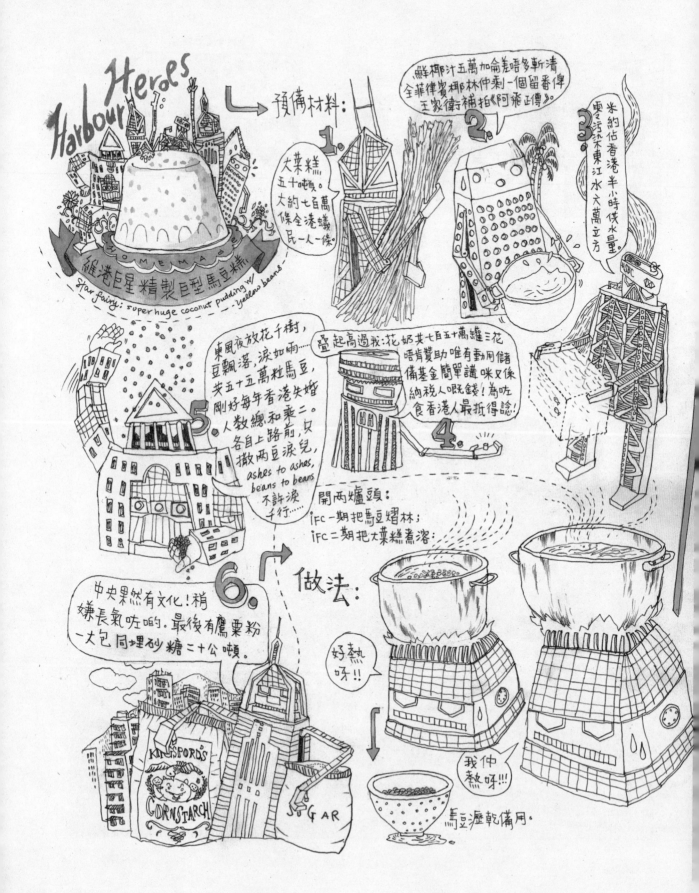

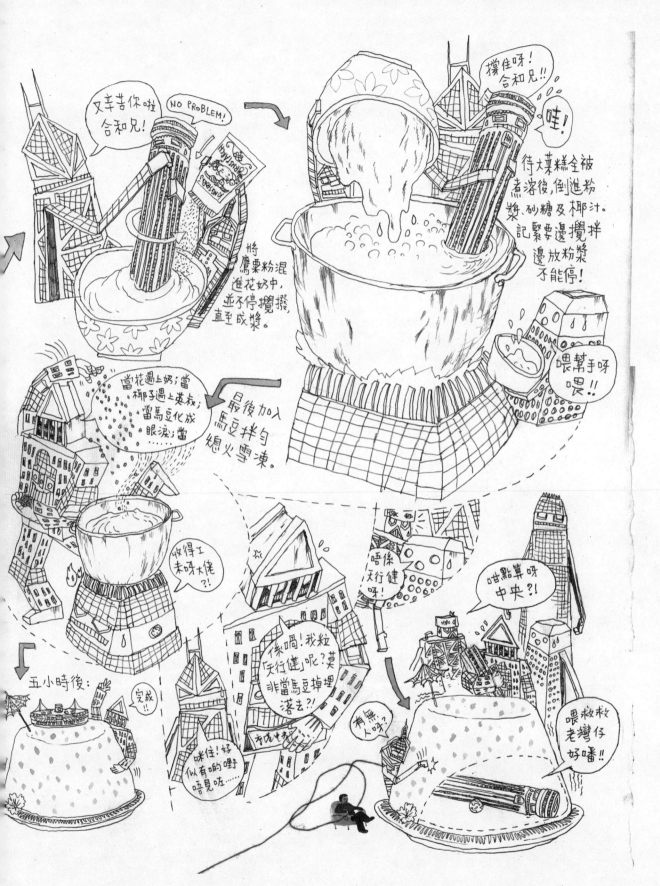

13

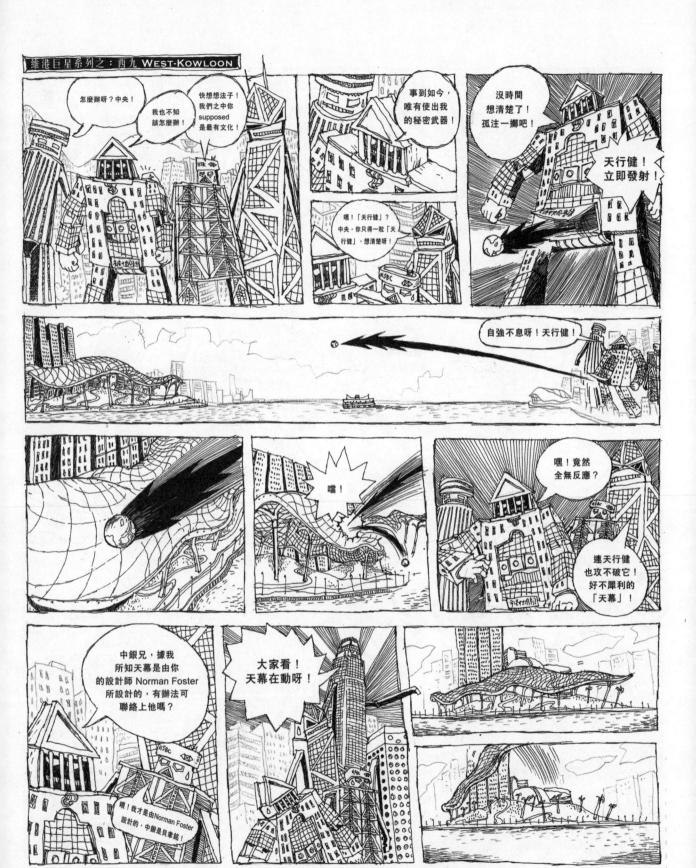

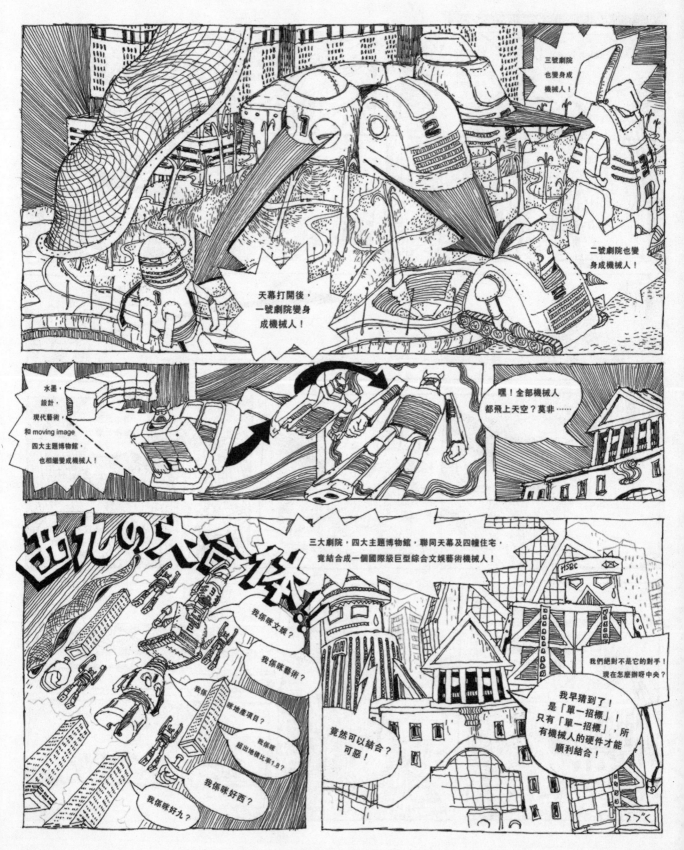

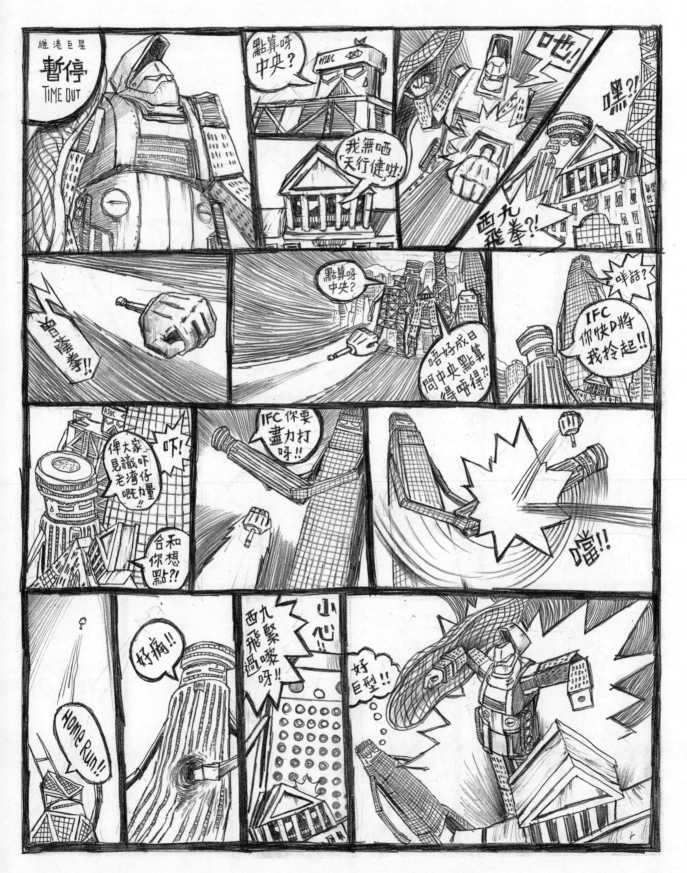

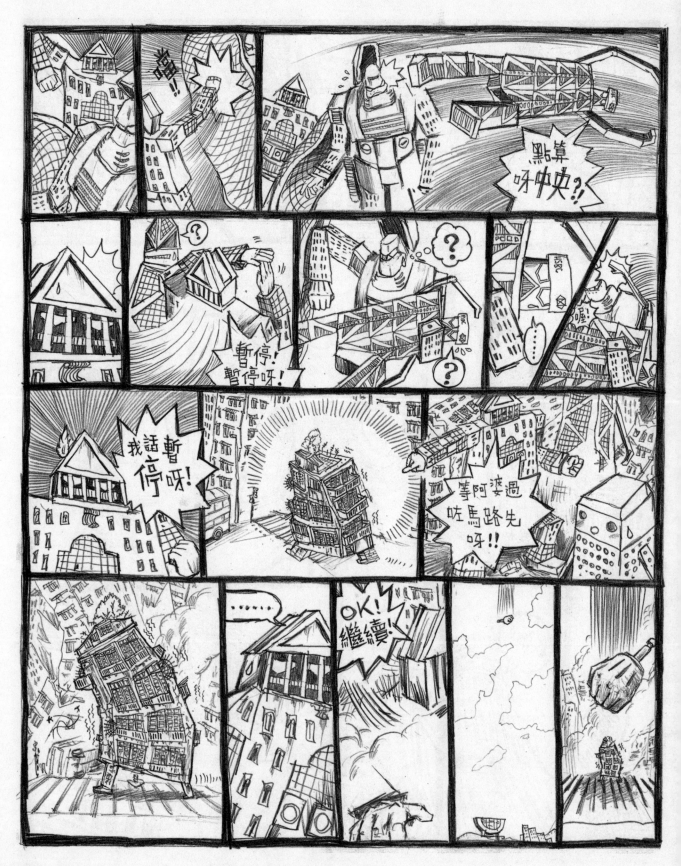

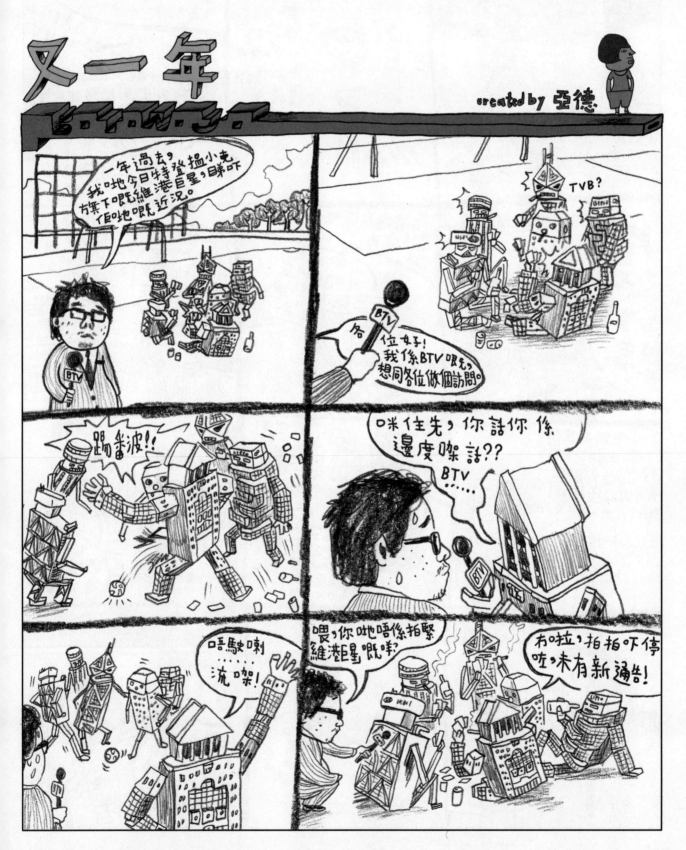

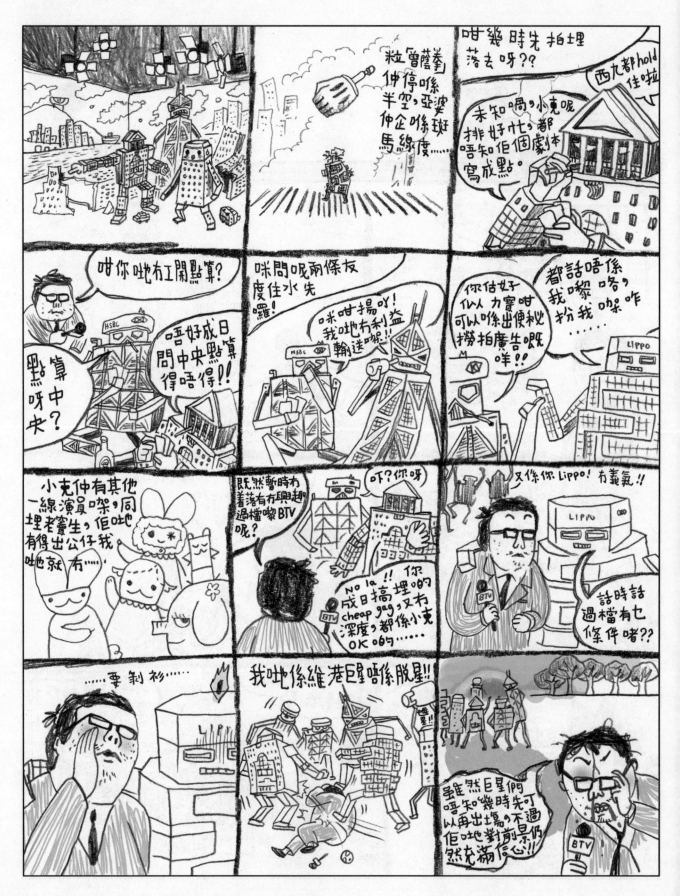

海洋劇場

Ocean Theatre

在漫畫的表達方法中，「擬人法」是最容易處理的，亦是最容易為大眾所接受的絕招，好看的地方往往在於角色的性格，例如「加菲貓」。

安安佳佳的第一次登場，是於我和楊學德的一次「交合敘事」接龍遊戲（見後頁），楊學德有份塑造牠們的性格以及決定故事的調子，這兩方面，他都是專家。安安從「新奇士」紙盒中找到《星相與你》此等場面，是我窮盡畢生功力也無法想出來的點子，也就留下了伏線，讓我得以將之延續成「處境喜劇」。

這個是我後來才知道的：大熊貓是獨居動物，現實中的安安佳佳其實是分開居住的。牠們只會在漫畫世界內相聚片刻。

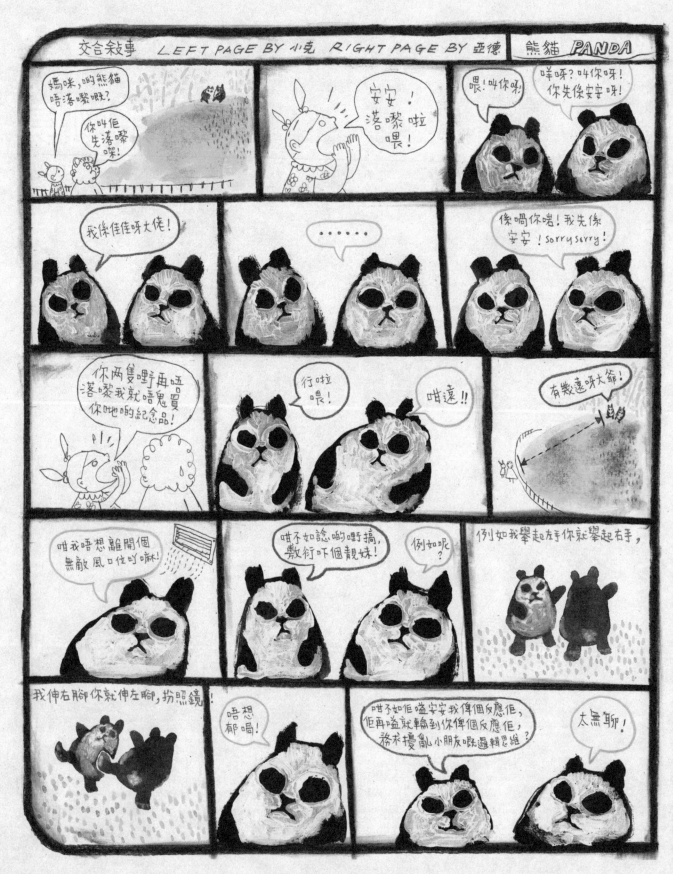

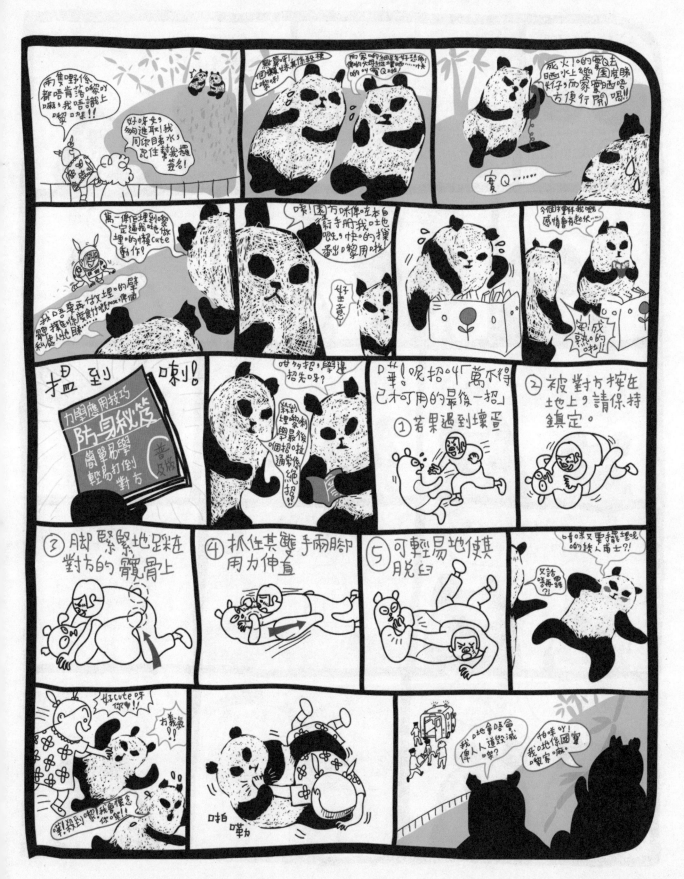

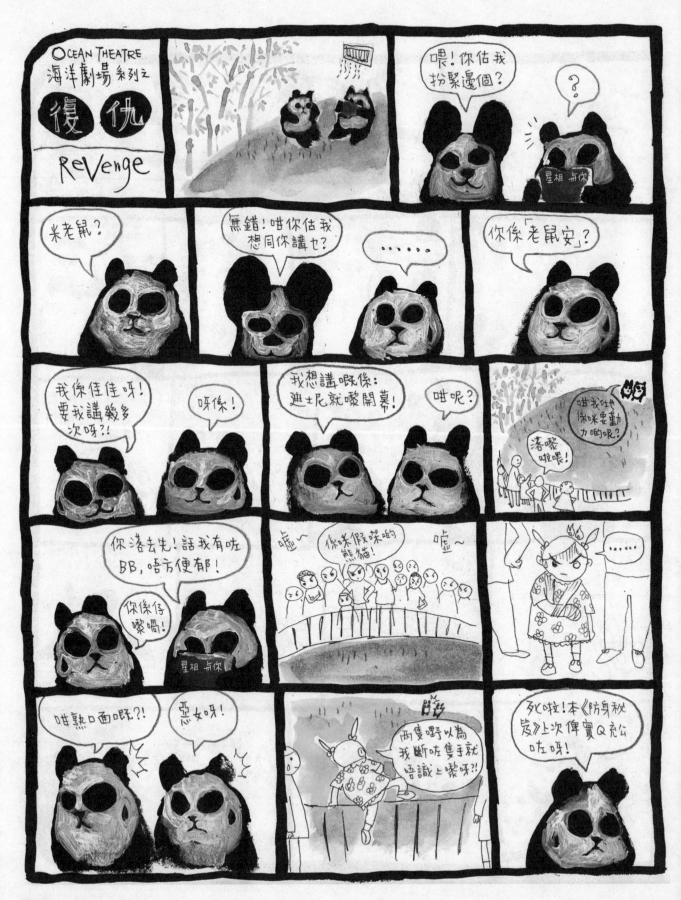

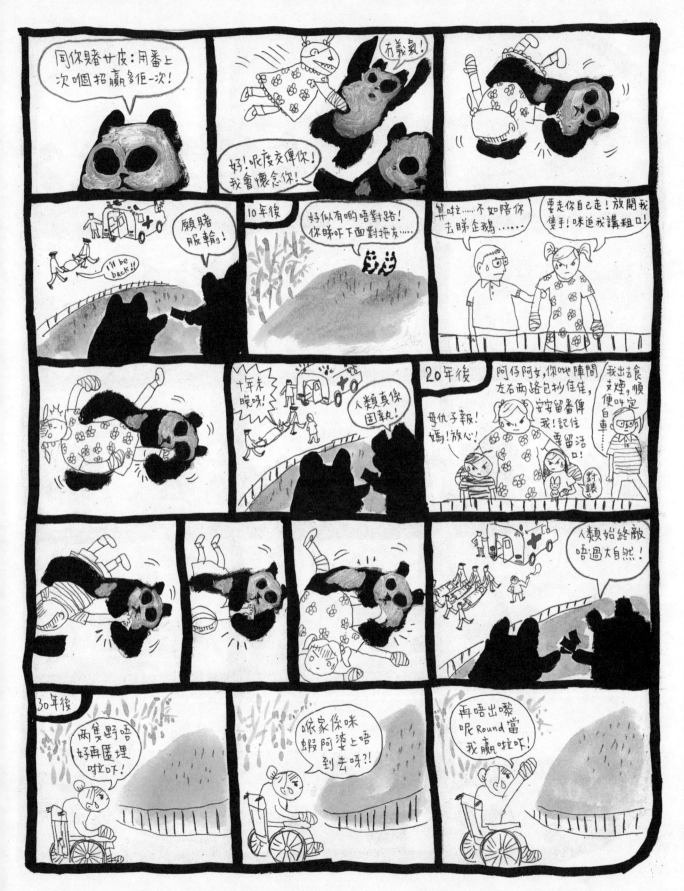

25

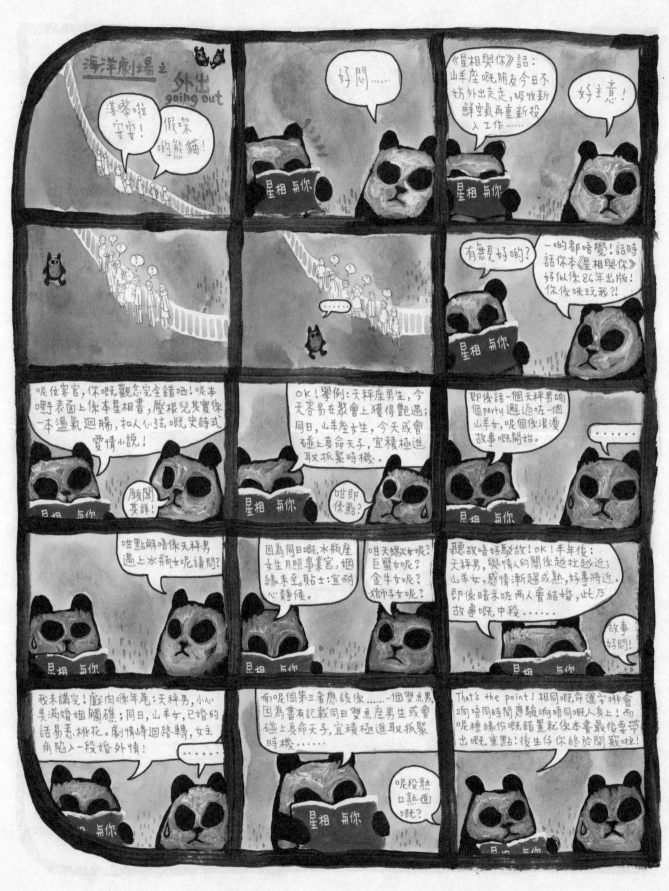

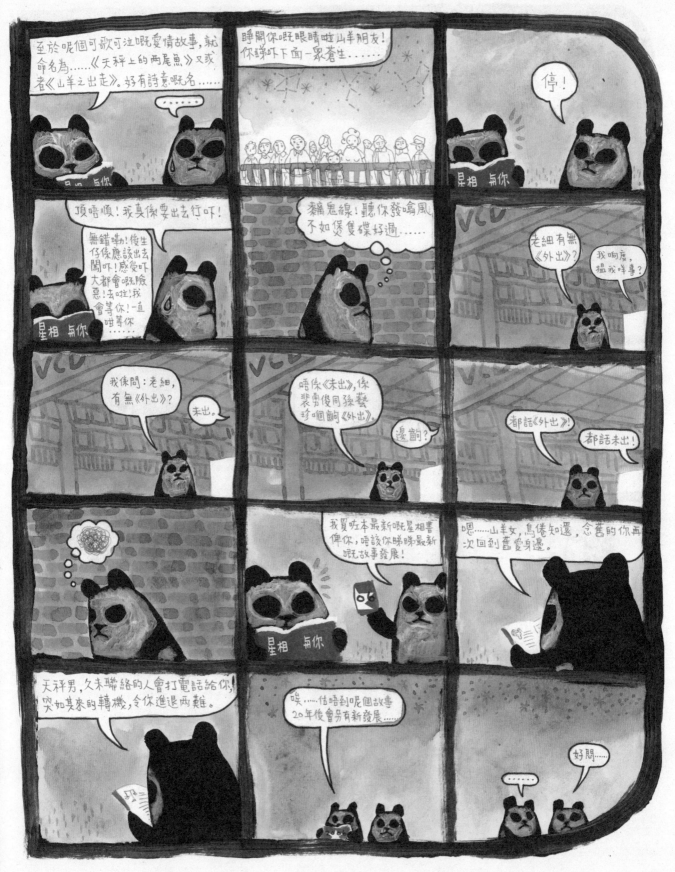

海洋劇場 Ocean Theatre
真善美 JSM

Baby 你知何謂「真善美」?何謂「真」?何謂「善」?何謂「美」?先講何慧珍,佢係我小學同學......

講啦!煩!

OK!認真:每個人都有「知覺」,但係唔同身份嘅人,就算同時見到一樣嘅嘢,分別會產生唔同嘅「知覺」。

舉例:一個科學家見到我哋,佢會脫離唔到科學家嘅心習,知覺到我哋係「熊貓」......

熊貓:哺乳綱,食肉目,熊貓科。屬「晚更新世」動物,每日食10至14公斤竹,適合喺攝氏15至18度生活,成年熊貓重約165至200磅,身長4至6尺......

科學家身邊有位哲學家,亦脫離唔到哲學家嘅心習......

黑貓黑色,白貓白色,熊貓黑中有白白中有黑,以非為是以是為非,是非無度而可與不可日變。知黑守白者,溫文君子也;顛倒黑白者,是非小人也......

哲學家身邊仲有位藝術家,亦因為固有心習而知覺到完全唔同嘅嘢......

黑色睇落原來唔係純黑,係好深嘅暖灰;白色睇真原來唔係純白,像偏黃嘅中國白。油彩畫之,先塗黑再補白;墨汁畫之,把宣紙㴐濕,留白于其形,美不勝收......

科學知覺注重事物間嘅相互關係,心理活動偏重思考;哲學知覺注重事物對人的利害,心理活動偏重意志;藝術知覺注重事物本身形象,心理活動偏重直覺。

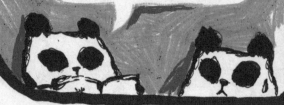

科學求「真」,哲學求「善」,藝術求「美」。「真善美」都係由人所定嘅價值,如果離開咗人嘅觀點,所有真偽、善惡、美醜就變得漫無意義。人性像多方,需要亦係多方,真善美三者俱備,先算完全嘅人生......

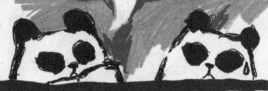

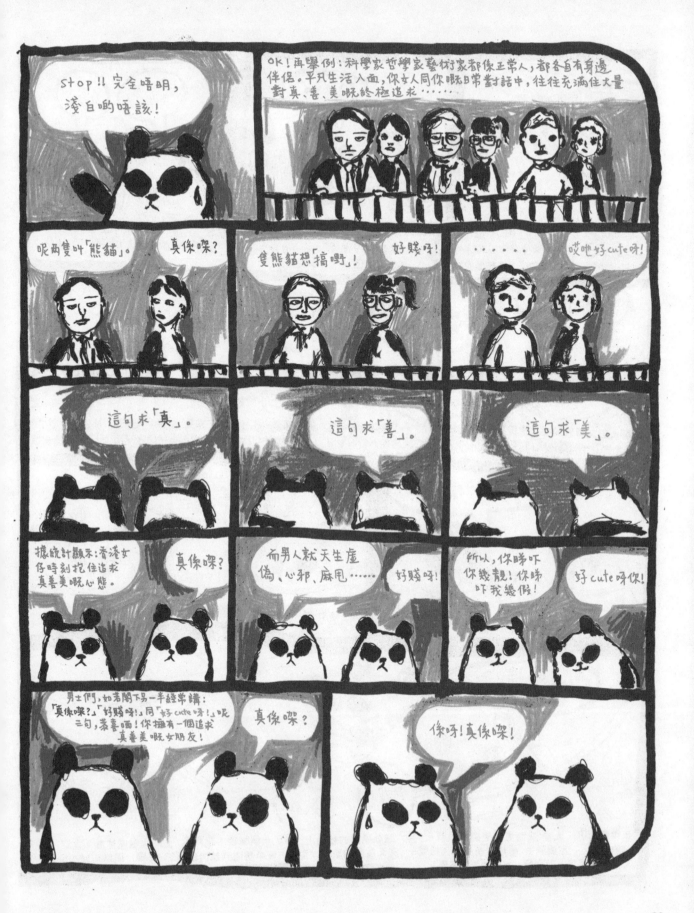

29

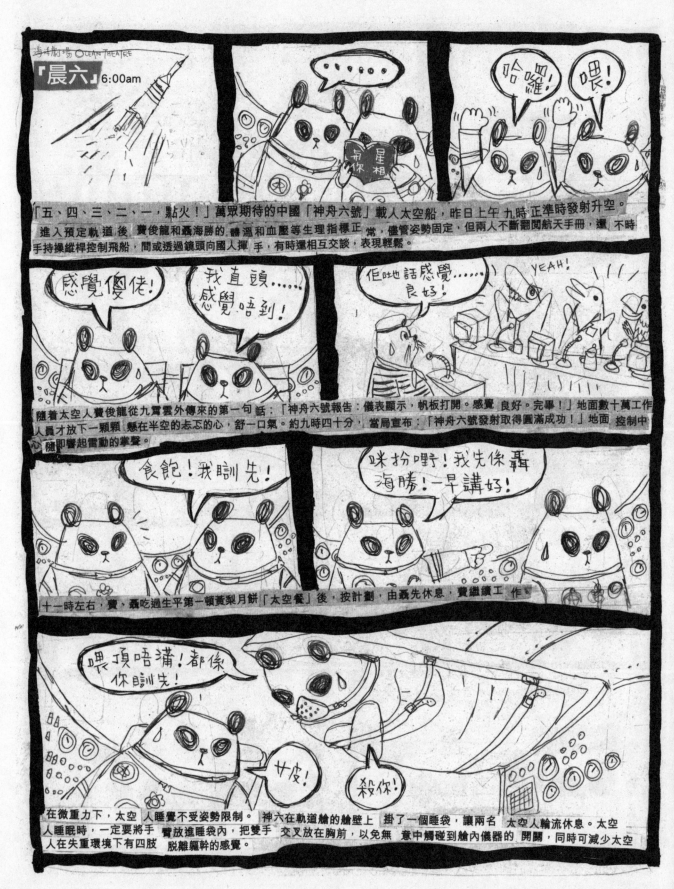

海洋劇場 OCEAN THEATRE

「晨六」6:00am

「五、四、三、二、一、點火！」萬眾期待的中國「神舟六號」載人太空船，昨日上午 九時 正準時發射升空。進入預定軌道後 費俊龍和聶海勝的 體溫和血壓等生理指標正 常，儘管姿勢固定，但兩人不斷翻閱航天手冊，還 不時手持操縱桿控制飛船，間或透過鏡頭向國人揮 手，有時還相互交談，表現輕鬆。

隨着太空人費俊龍從九霄雲外傳來的第一句話：「神舟六號報告：儀表顯示，帆板打開。感覺 良好。完畢！」地面數十萬工作人員才放下一顆顆 懸在半空的忐忑的心，舒一口氣。約九時四十分， 當局宣布：「神舟六號發射取得圓滿成功！」地面 控制中心 隨即響起雷動的掌聲。

十一時左右，費、聶吃過生平第一頓黃梨月餅「太空餐」後，按計劃，由聶先休息，費繼續工 作。

在微重力下，太空 人睡覺不受姿勢限制。 神六在軌道艙的艙壁上 掛了一個睡袋，讓兩名 太空人輪流休息。太空 人睡眠時，一定要將手 臂放進睡袋內，把雙手 交叉放在胸前，以免無 意中觸碰到艙內儀器的 開關，同時可減少太空 人在失重環境下有四肢 脫離軀幹的感覺。

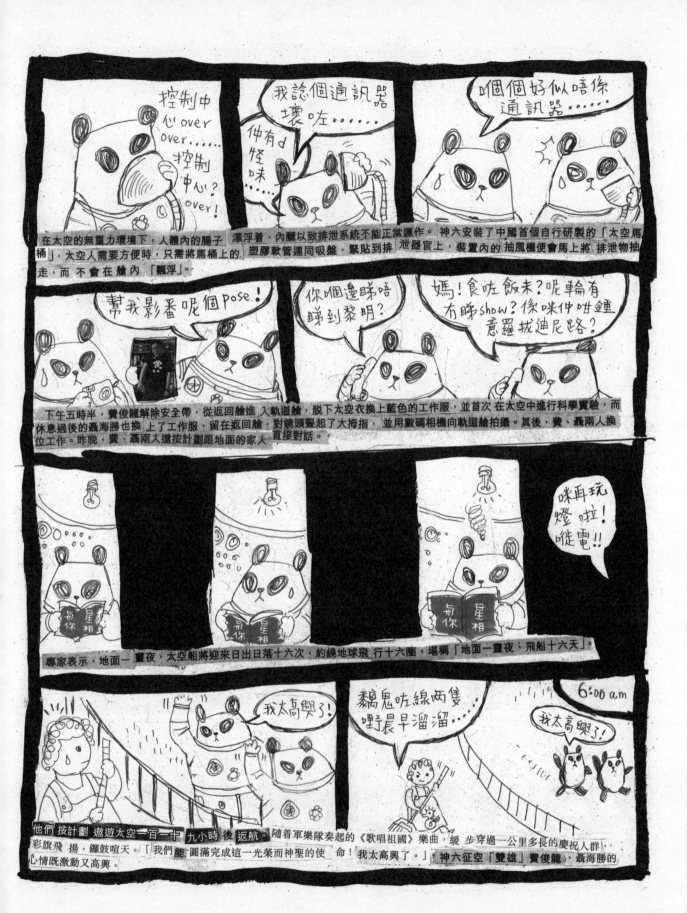

在太空的無重力環境下，人體內的腸子漂浮着，內臟以致排泄系統不能正常運作。神六安裝了中國首個自行研製的「太空馬桶」，太空人需要方便時，只需將馬桶上的塑膠軟管連同吸盤，緊貼到排泄器官上，裝置內的抽風機便會馬上將排泄物抽走，而不會在艙內「飄浮」。

下午五時半，費俊龍解除安全帶，從返回艙進入軌道艙，脫下太空衣換上藍色的工作服，並首次在太空中進行科學實驗，而休息過後的聶海勝也換上了工作服，留在返回艙，對鏡頭豎起了大拇指，並用數碼相機向軌道艙拍攝。其後，費、聶兩人換位工作。昨晚，費、聶兩人還按計劃跟地面的家人直接對話。

專家表示，地面一晝夜，太空船將迎來日出日落十六次，約繞地球飛行十六圈，堪稱「地面一晝夜，飛船十六天」。

他們按計劃遨遊太空一百一十九小時後返航。隨着軍樂隊奏起的《歌唱祖國》樂曲，緩步穿過一公里多長的慶祝人群，彩旗飛揚，鑼鼓喧天。「我們能圓滿完成這一光榮而神聖的使命！我太高興了。」神六征空「雙雄」費俊龍、聶海勝的心情既激動又高興。

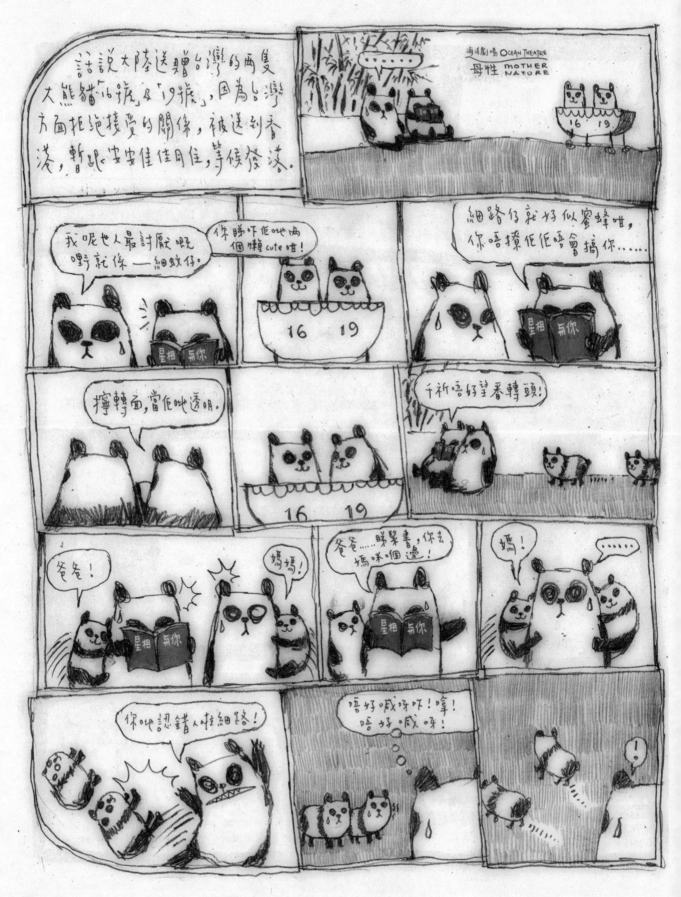

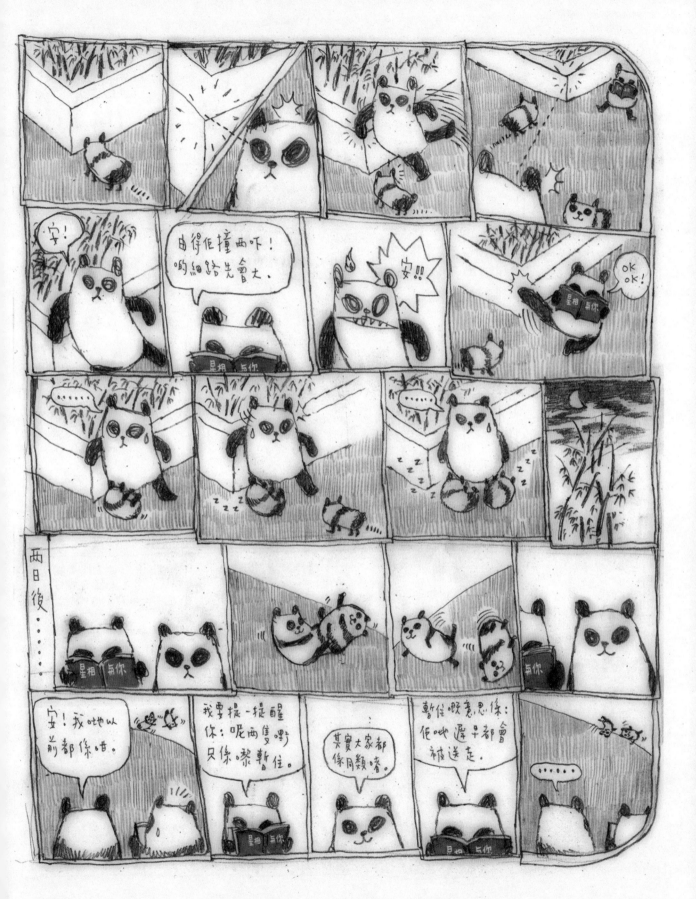

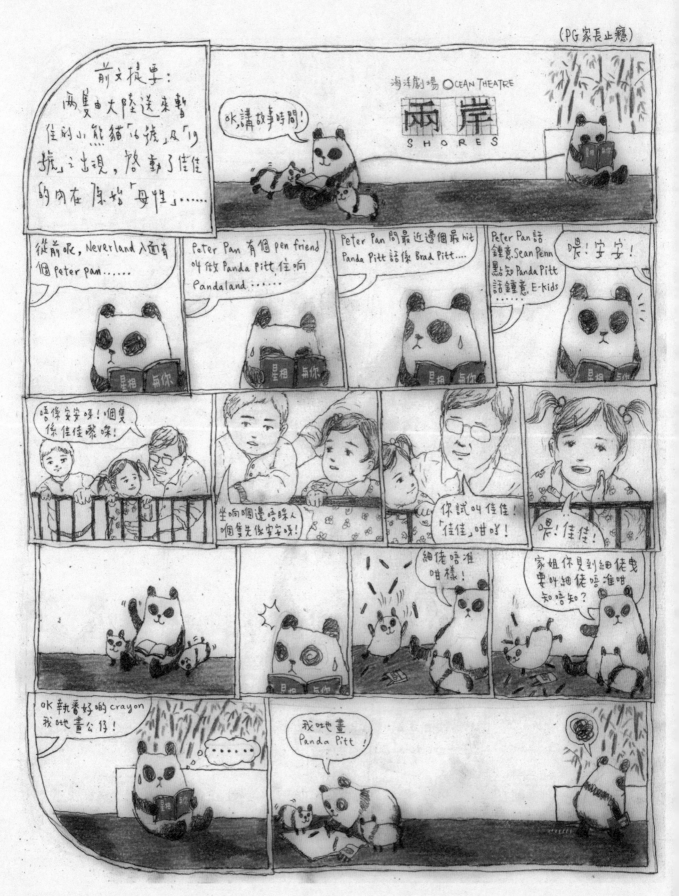

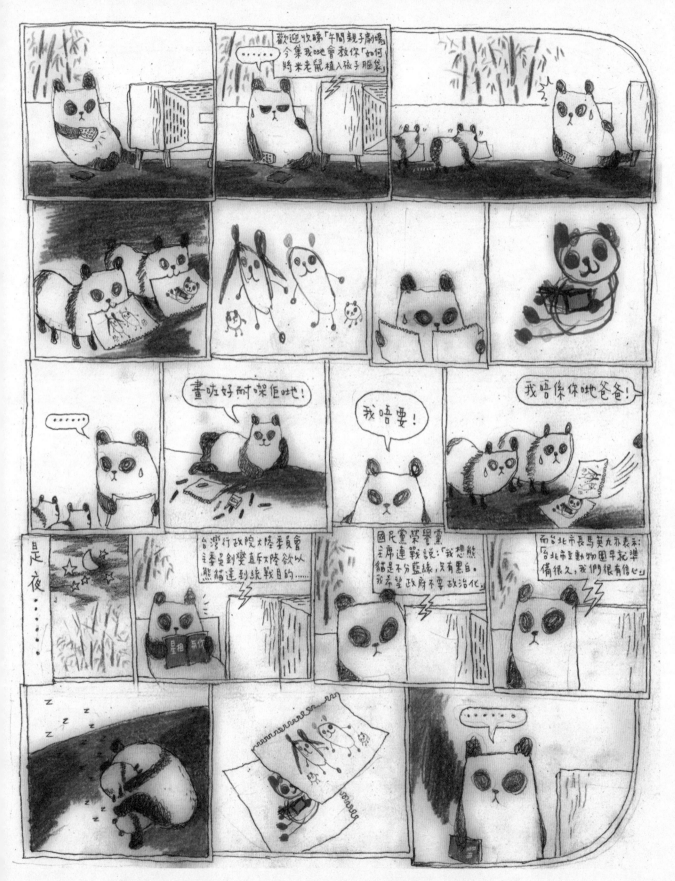

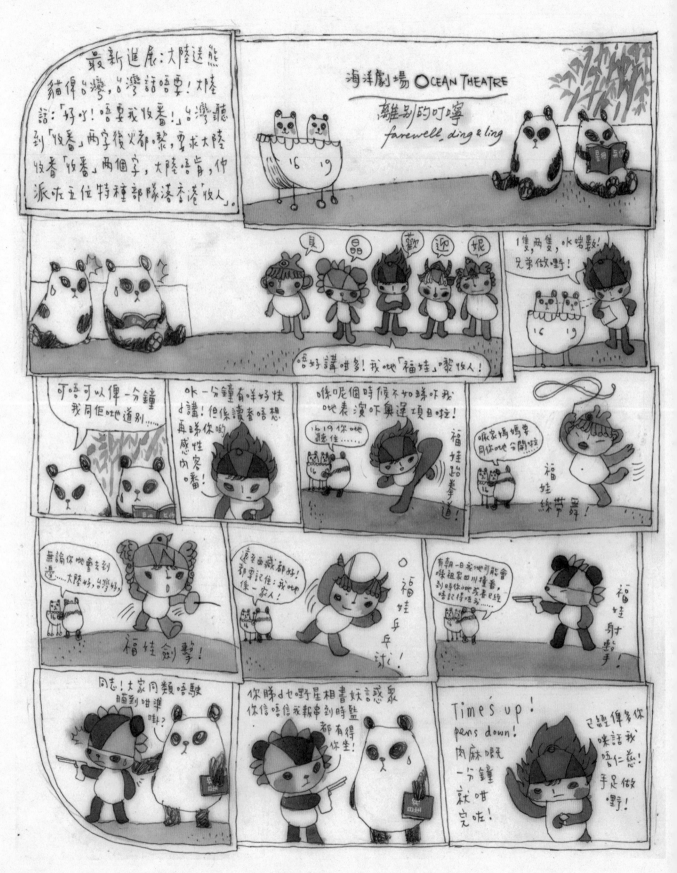

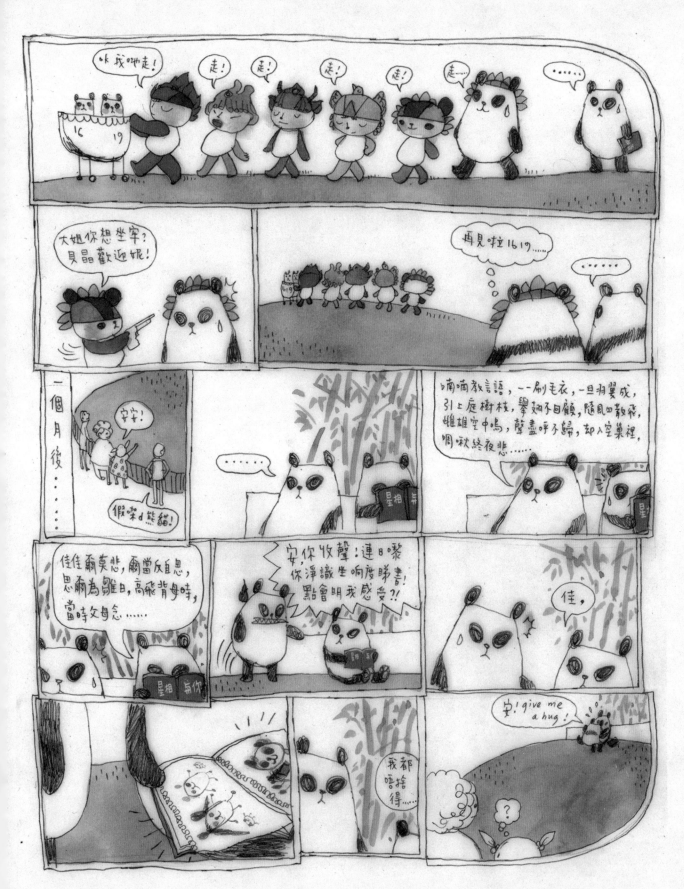

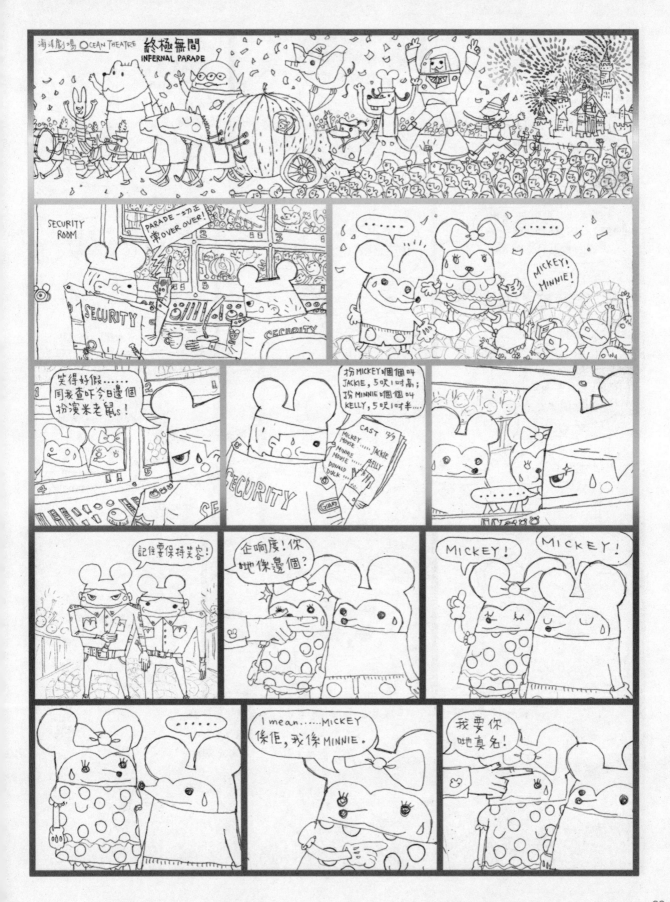

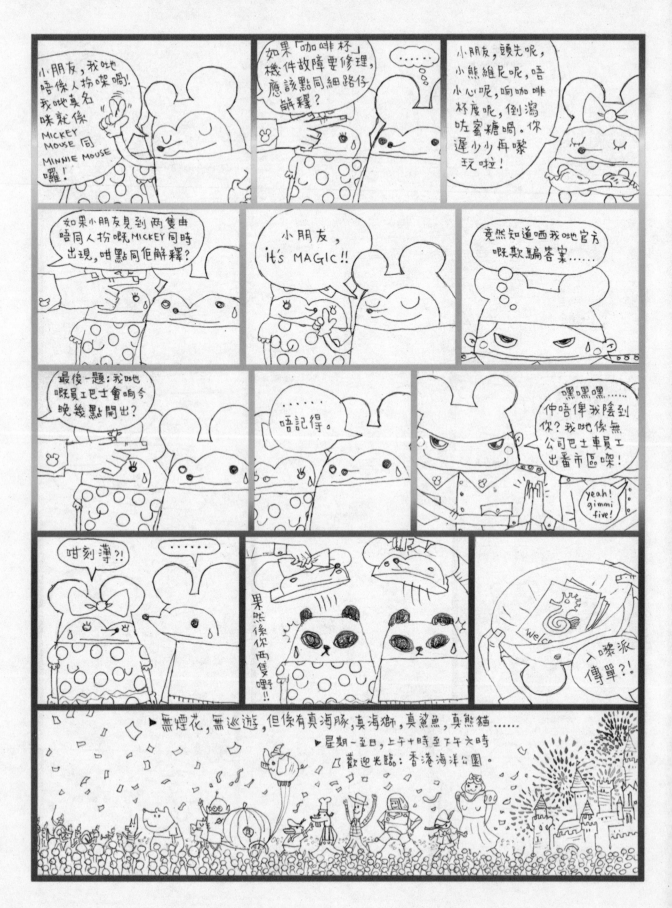

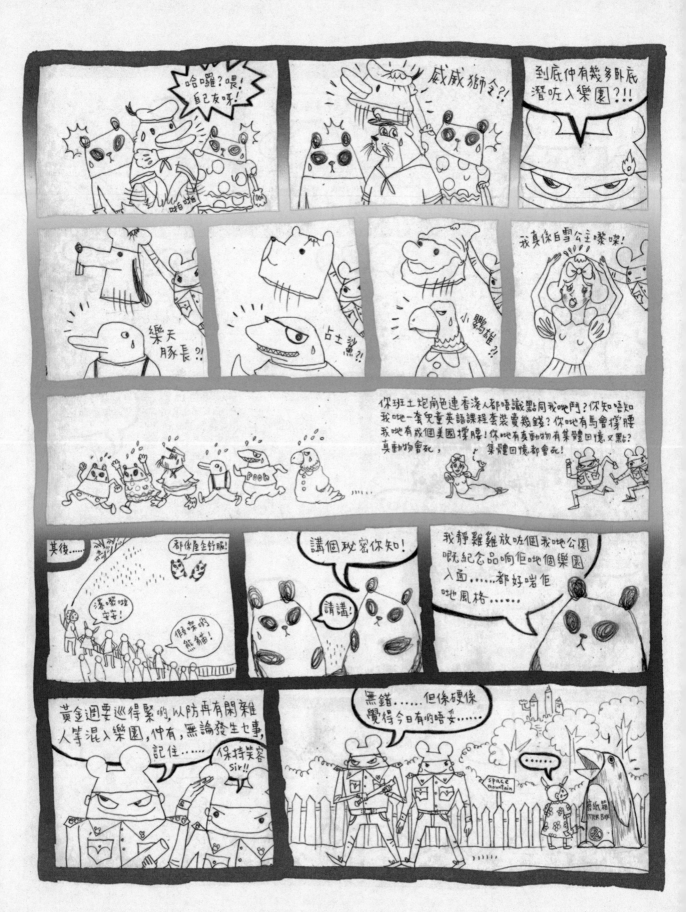

我菜你，你蓋我

I veg you & you cap me

第一次聽到《如果·愛》這片名時，感覺奇怪，雖然那首同名主題曲很悅耳。在一個無聊的下午聽到電台播放此曲，張學友唱至副歌一句「如果這就是愛」時，我無聊的在想，若改為「如果這就是菜」應該很好笑，便有了無聊透頂的「如果·菜」。作者無聊讀者更無聊，聞說「如果·菜」很受歡迎，便又寫了個更無聊的續篇「如果·蓋」。之後養成習慣，每逢包含個「愛」字的流行曲，我也會多加注意。《十分·愛》出現得十分適時，不給它開一個玩笑實在對不起自己，只是，跟國語相比，粵語歌詞的限制較大，改時十分吃力。

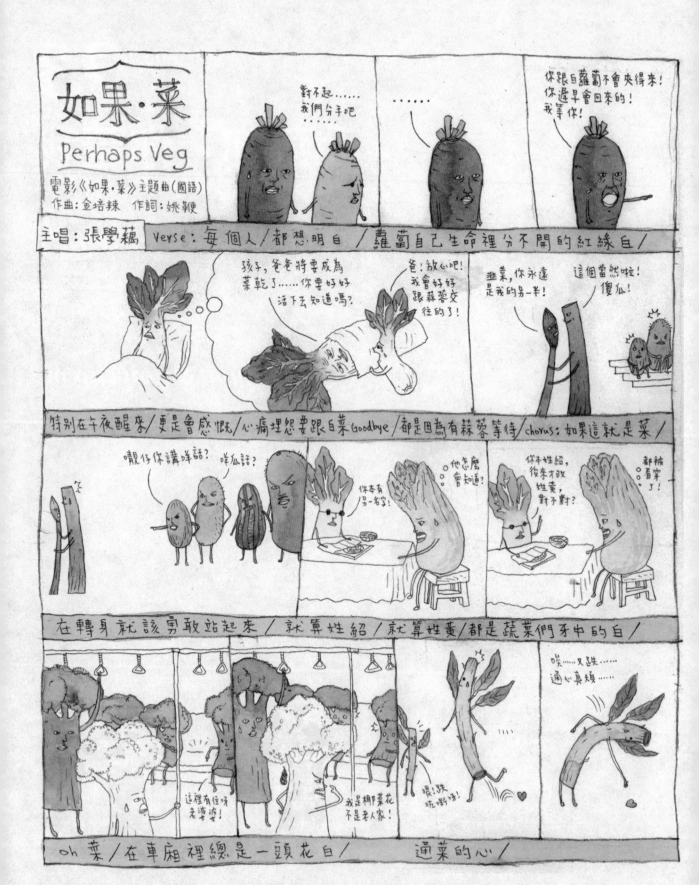

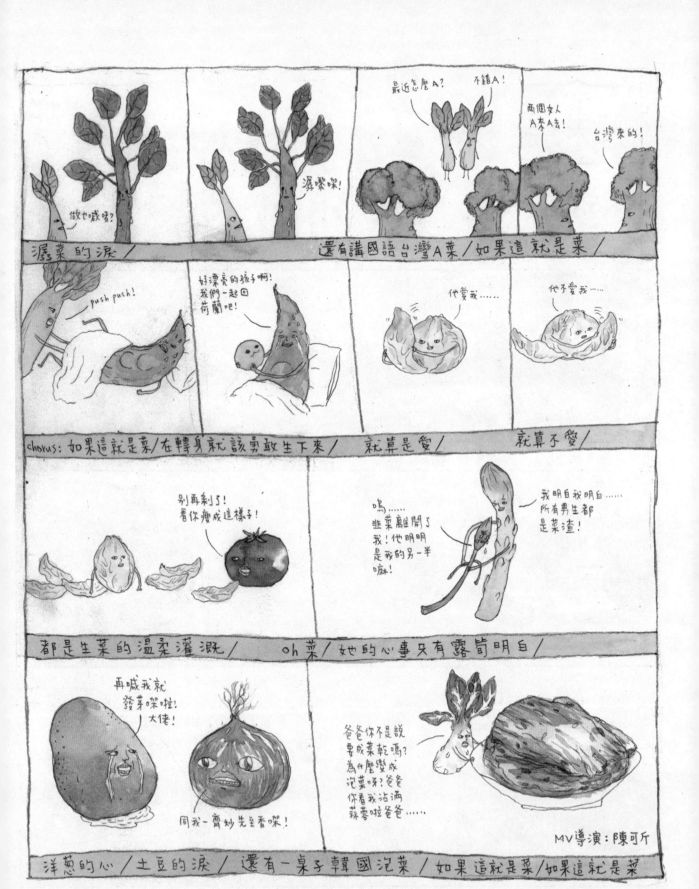

45

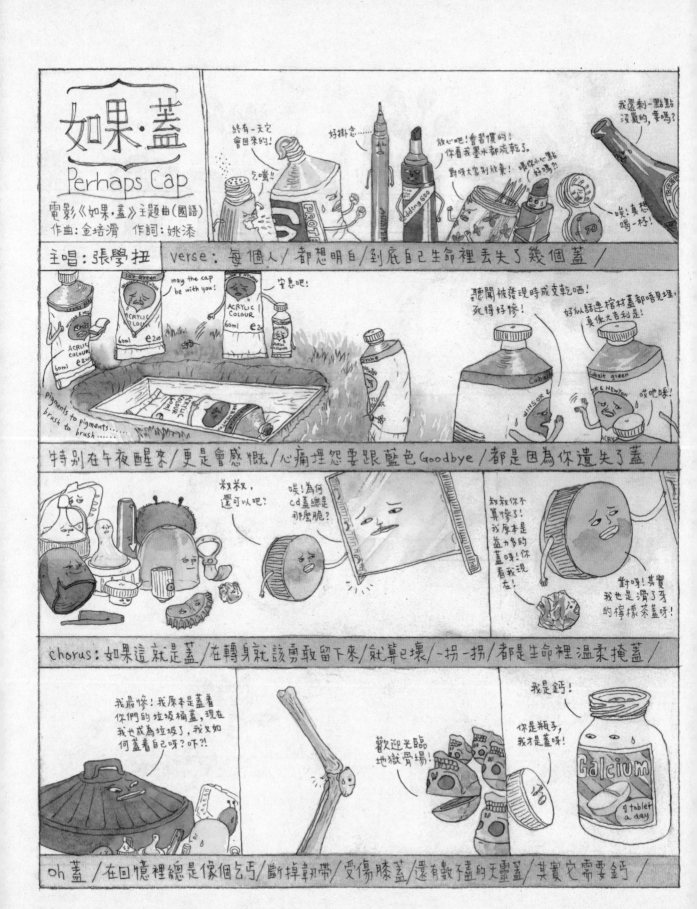

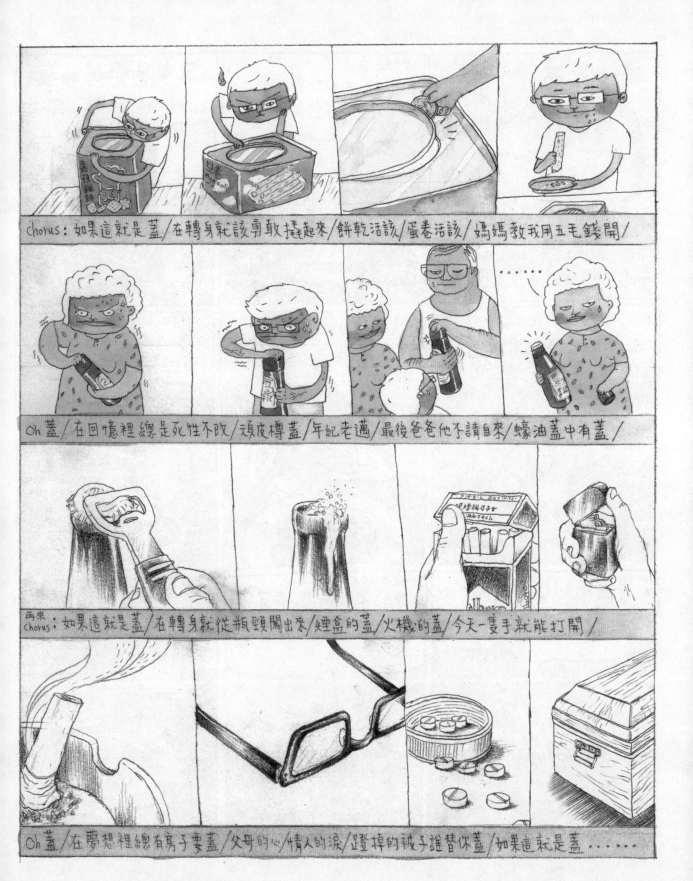

chorus：如果這就是蓋／在轉身就該勇敢撬起來／餅乾活該／蛋卷活該／媽媽教我用五毛錢開／

Oh 蓋／在回憶裡總是死性不改／頑皮樽蓋／年紀老邁／最後爸爸他不請自來／蠔油蓋中有蓋／

再來
chorus：如果這就是蓋／在轉身就從瓶頸闖出來／煙盒的蓋／火機的蓋／今天一隻手就能打開／

Oh 蓋／在夢想裡總有房子要蓋／父母的心／情人的淚／蹬掉的被子誰替你蓋／如果這就是蓋……

繼《如果·菜》及《如果·蓋》後
又一浪漫巨獻：

【十分·菜】
VERY·VEG

電影《獨家試菜》主題曲
作曲：金培辣　作詞：陳少肥
主唱：鄧麗炆＋方力BUN

verse A:
♪花枝石斑青口，
帶子仲有「蝲蛄」……

♪皮膚會覺得好痕，
海鮮敏感……

♪炒蜆辣酒花螺，
魚頭做刺身……

♪清炒的蝦仁，
偏不跟我
熱吻……

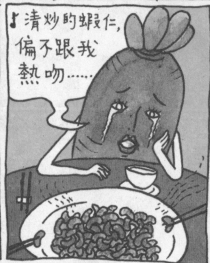

verse B:
♪扇貝太多原來身體
會疑問……

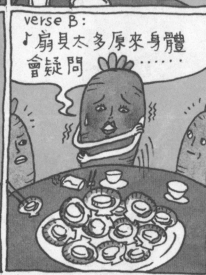

♪蟹蓋即刻送別人，求你
莫再斜斜睄當憐憫……

CHORUS:
♪早知不應試菜，便算哀，
日日夜夜望海鮮感慨……

♪避開，鮑片
的可愛，
仲有在背後
墊底一隻
生菜……

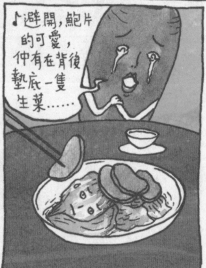

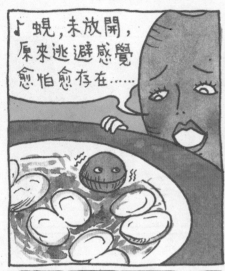

♪蜆,未放開,
原來逃避感覺
愈怕愈存在⋯⋯

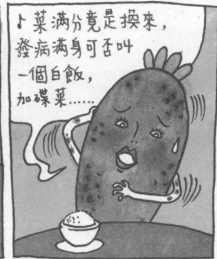

♪菜滿分竟是換來,
發病滿身可否叫
一個白飯,
加碟菜⋯⋯

BRIDGE⋯⋯

VERSE B:
♪縱有隻蝦 重回深海,
更難耐⋯⋯

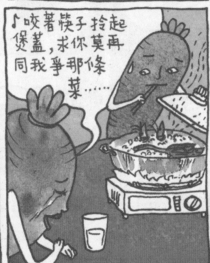

♪咬著筷子拎起
煲蓋,求你莫再
同我爭那條
菜⋯⋯

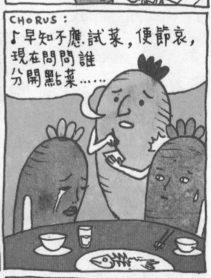

CHORUS:
♪早知不應試菜,便節哀,
現在問問誰
分開點菜⋯⋯

♪唔該,炒一斤通菜!

♪沒有腐乳便要
炒「蝦醬通菜」⋯⋯

合:♪心,漸放開,
才能提示真愛
是確實存在!

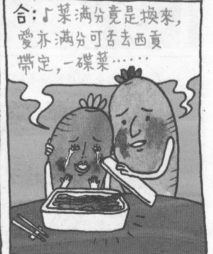

合:♪菜滿分竟是換來,
愛亦滿分可否去西貢
帶定,一碟菜⋯⋯

MV導演:葉念柑

49

《獨家揭蓋》主題曲：

【十分·蓋】
VERY CAP

作曲：金培滑　作詞：無了期
主唱：鄧麗安＋方力佳

verse A:　♪好想食「栗一燒」……

♪有反對的聲音！

♪薯片更加不可能！
蝦片咪諗！！

♪痱滋及青春痘，
能隨時現身！

♪拋低枕邊人……

♪「些粉」跟我極近！

verse B:　♪愛你阿珍隔個膠袋，
太難耐……

♪芥辣 咖喱 蝦條 紫菜，

♪求你莫再令我憎你還愛……

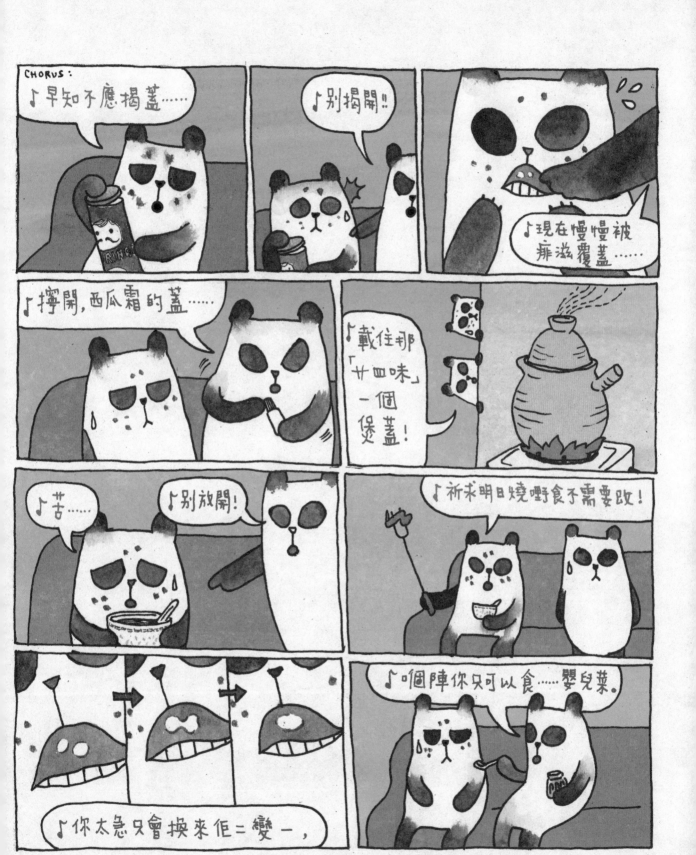

51

紅耳兔與大笨象

The rabbit and the elephant

這系列各個動物角色，源自我零二年於《東touch》連載的另一個漫畫專欄「http://www.bitbit.com.hk」，當時只畫了十五期。那是個關於「互聯網」的漫畫，主角是隻叫「bitbit」的紅耳兔，還有無尾鼠「dot」、大笨象「com」、梅花鹿三姊妹「www」、發霉草菇「hk」等，把牠們的名字串起來，便是個不存在的網址名稱，挺好玩的。

來到「偽科學鑑證」，這些角色都淪為插科打諢的散角。有點辜負了牠們的感覺，亦有點覺得自己的童真開始流失。

bit bit 寓言
f·a·b·l·e

你兩隻嘢又搞乜？

剛才看了個 forward email，好感人的：

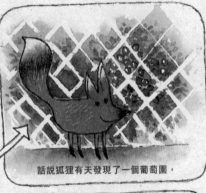

話說狐狸有天發現了一個葡萄園，

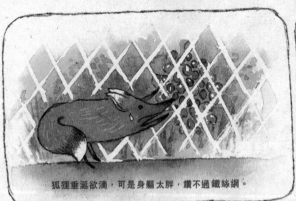

狐狸垂涎欲滴，可是身軀太胖，鑽不過鐵絲網。

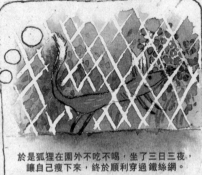

於是狐狸在園外不吃不喝，坐了三日三夜，讓自己瘦下來，終於順利穿過鐵絲網。

狐狸在園內大快朵頤，葡萄真是又香又甜！

想溜出園外時，卻發現自己吃得太飽……

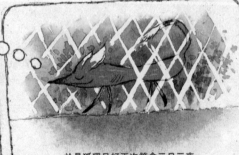

於是狐狸只好再次節食三日三夜，瘦得跟原先一樣，才順利鑽出葡萄園。

空著肚子進去，又空著肚子出來，真是白忙一場！

我起初也認為這個故事告訴我們，人子然一身來到這世界，又子然一身的離開，到頭來還不是白忙一場！可是，看問題要看重點，這故事跟人生一樣，重點在中間的部份：你看，狐狸在葡萄園吃得多快樂！所以，即使人生是白忙一趟，也要忙得快樂！

荒謬！你們竟相信這些「心靈雞湯」！實在把事情看得太簡單了！

首先，這個世界有東西叫「人際關係」！

54

比方説：若果狐狸有個身形纖巧的

朋友，如我，事情便可即時解決！

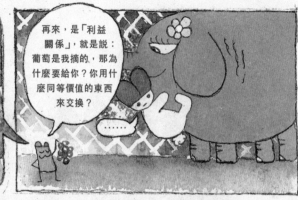

再來，是「利益關係」，就是説：葡萄是我摘的，那為什麼要給你？你用什麼同等價值的東西來交換？

……

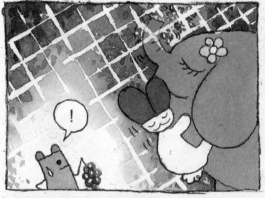

！

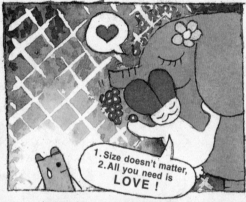

1. Size doesn't matter,
2. All you need is
 LOVE !

狐狸來了，且看牠會如何處理！會選我還是選你！

……

酸的！
我不吃！

55

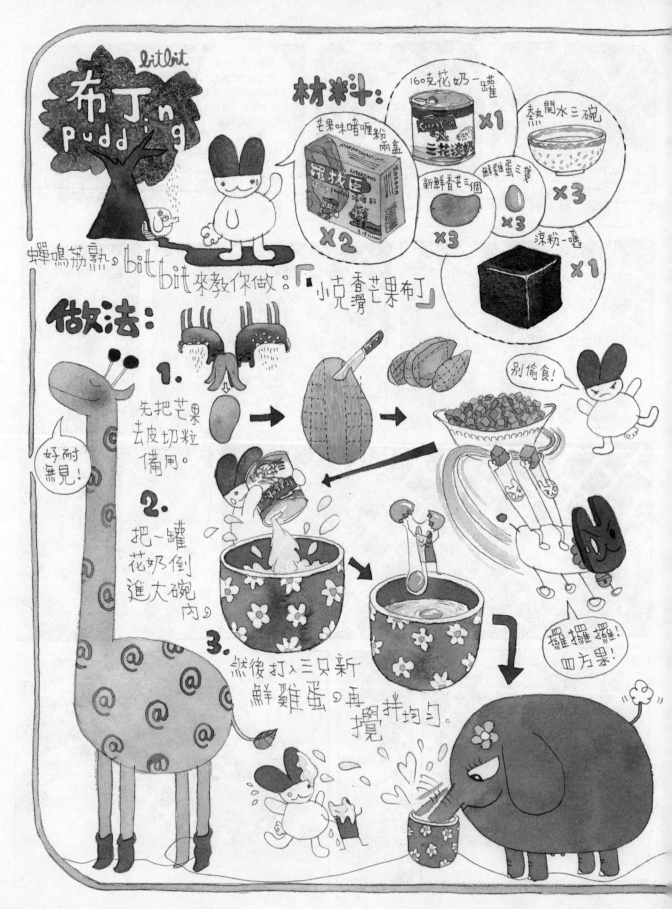

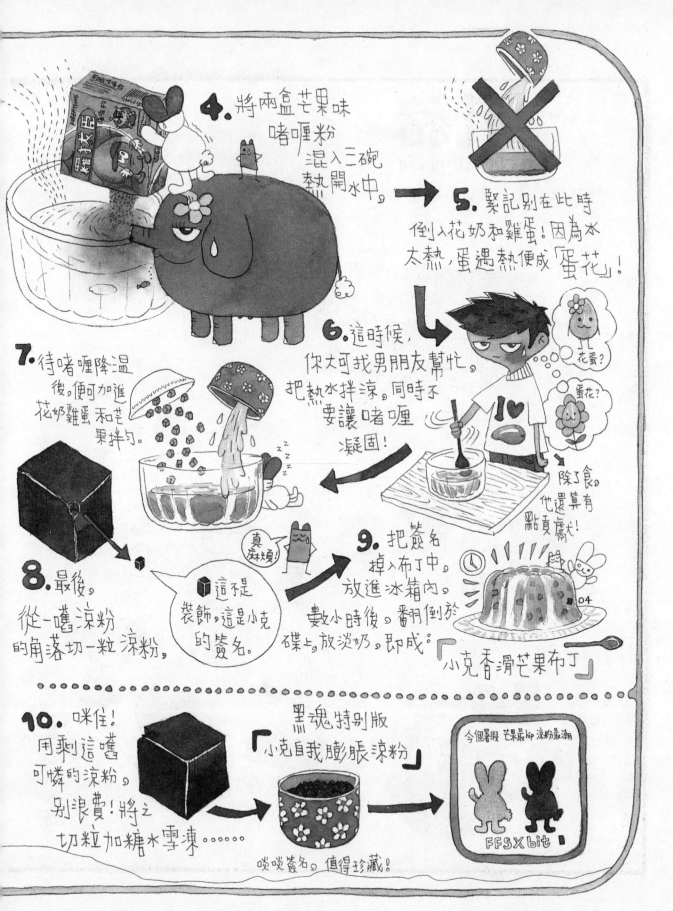

4. 將兩盒芒果味啫喱粉混入三碗熱開水中，

5. 緊記別在此時倒入花奶和雞蛋！因為水太熱，蛋遇熱便成「蛋花」！

6. 這時候，你大可找男朋友幫忙，把熱水拌涼，同時不要讓啫喱凝固！

花蛋？

蛋花？

除了食，他還算有點貢獻！

7. 待啫喱降溫後，便可加進花奶雞蛋和芒果拌勻。

zzz

8. 最後，從一嚿涼粉的角落切一粒涼粉，

真麻煩！

這是裝飾，這是小克的簽名。

9. 把簽名掉入布丁中，放進冰箱內，數小時後，番轉倒於碟上，放淡奶，即成。「小克香滑芒果布丁」

04

10. 咪住！用剩這嚿可憐的涼粉，別浪費！將之切粒加糖水雪凍……

黑魂特別版「小克自我膨脹涼粉」

今個暑假 芒果最in 涼粉最潮

FFSX bit

啖啖簽名，值得珍藏！

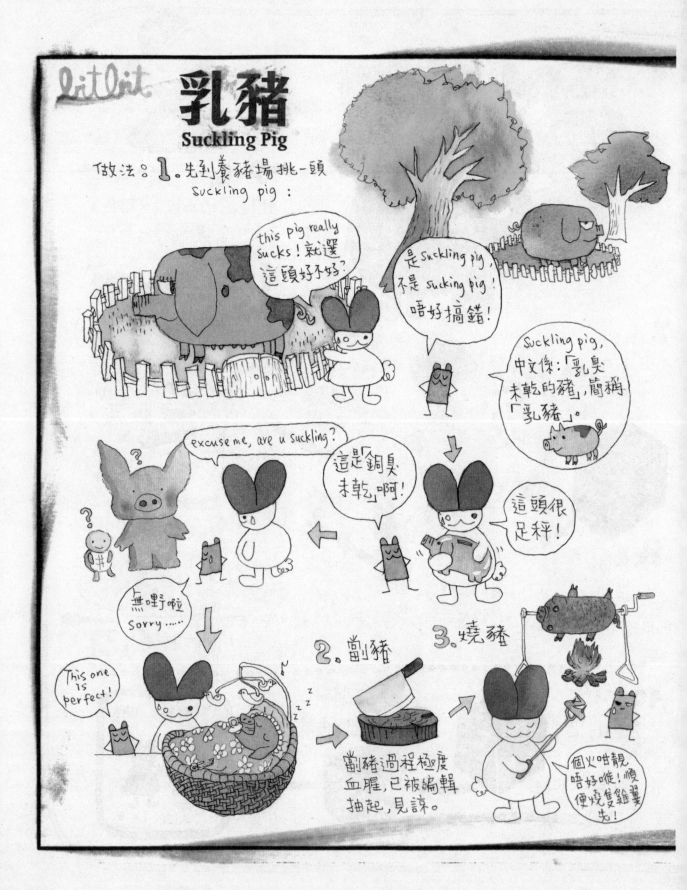

4。伴碟

伴碟方面，得選用上等新鮮甘筍。

以及上等新鮮過期金城武食剩罐頭鳳梨：

那個晚上鳳梨跟我的距離只有0.03公分

另外，為配合時代步伐，甘筍的切法應由從前的「嗜嗜Armani」切法

改為潮爆的「Ape shall never kill ape」切法！

5。變身

若嫌以上傳統 Layout 悶嘅話，可以將乳豬件重新拼湊，例如：變成「中央圖書館乳豬合體」！

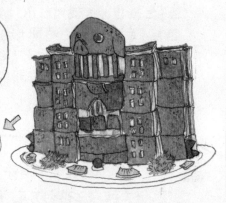

然後變機械人，攻陷每一位食客之味蕾！

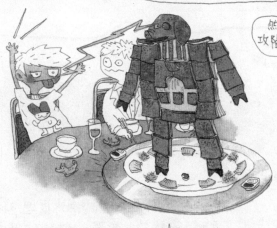

當然少不免有這碟：「維港巨星大紅乳豬全體」！

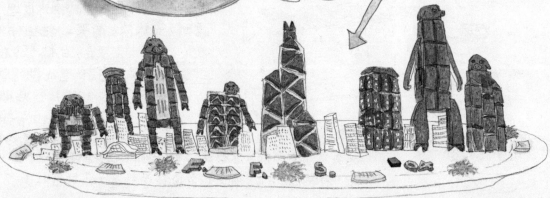

致一眾有意投身自由創作行業的年青人：要做定心理準備，於漫長且寂寞的創作生涯中，你在家中深宵滌公仔麵的時刻，會比其他朝九晚五的朋友多出許多。因此，你少需要知道，滌一個公仔麵的正確方法！（事先聲明，這是滌一個「彈牙」公仔麵的正確方法，若閣下偏愛食「林麵」，就不需要看下去了，因為滌林個麵，根本全無技巧可言）

原味？雞蓉？海鮮？五香牛肉？沙爹？……

1. 創作人於深宵滌麵的時份，大都是趕着交稿的時份，所以，為了爭取時間，滌麵的第一步，並不是挑選公仔麵的味道，而是──煲水。

因為，等待水滾的時間大約有三分鐘，短短三分鐘，剛好夠你去決定要吃雞蓉味還是五香牛肉味。若果三分鐘後仍是猶豫不決，……你是時候入紙申請換掉自己的星座！

2. 拆開包裝，你會發覺，麵餅，原來有底面之分！分別不在麵條之排列方式，而在──顏色！

細心留意，你會發現，麵餅的其中一面顏色較黃，另一面則較白，原因為何呢？

面　　底

（尤以「出前一丁」的麵餅最為明顯）

原來公仔麵的麵餅早經油炸處理，炸好後麵餅會放於金屬架上，把油份晾乾。

於是，油都聚了在麵餅底部，因此顯得較黃。而能夠於短時間內把麵餅的底面分辨出來，是能否把公仔麵煮好的關鍵。

若果你於正常燈光下仍無法說出哪面較白哪面較黃……是時候去驗色盲，並重新考慮從事繪畫工作的可能！

3. 火力，也是煮麵的另一關鍵，以我經驗，電爐永遠無法把麵煮好，非要煤氣爐或石油氣爐不可！因此，茶餐廳煮出來的公仔麵，永遠比在家中煮的好食——是火力問題。另外，緊記，要待水完全滾沸，才放進麵餅！因為滾水跟麵餅發生關係的次序應是：滾水先把麵餅的排列秩序打散，然後才滲進每條麵條。若於水滾沸前放麵，會把以上次序對調，那麼，麵餅於散開前已先被煮杬。

更重要的是，放麵餅時，記緊要面(即較白一面)向上。先前提過，麵餅底層含油較多，因此，滾水要打進麵條的時間亦較多。而火，是從煲底傳上來，因此熱水的能量，是煲的下部最豐。若果麵餅反轉進水，較白的麵條會先被打散，結果導致整個麵的軟硬欠平均。

面(白)
底(黃)

趁着麵餅被煮時，把湯粉放入空碗中。不預早把湯粉溶進滾水的原因：用來煮麵的水之份量往往比用來做湯的水之份量多。

4. 當麵餅被滾至漸變彎曲時，便高速將之反轉(只需反轉一次)至麵餅開始失去原形時，立即熄火，把水連麵倒進碗。

提早把麵撈起，是要多預一點時間給己，去找「煲墊」。那個水松木墊子通常也不知去了哪裡，而你最後會用舊報紙去取代。然後阿媽會鬧你：「啲報紙未睇㗎！」

最後一提：所有醬料及麻油，都是於上桌後才加。煮麵過程中加醬油，味道會被高溫打散！

P.S.
叮囑一眾有意投身創作行業的年青人：經過長年累月的淥麵生涯後，你不一定能熬出任何藝術成就，但卻定必能參透出一套屬於你自己的「淥麵的藝術」。祝你好運。

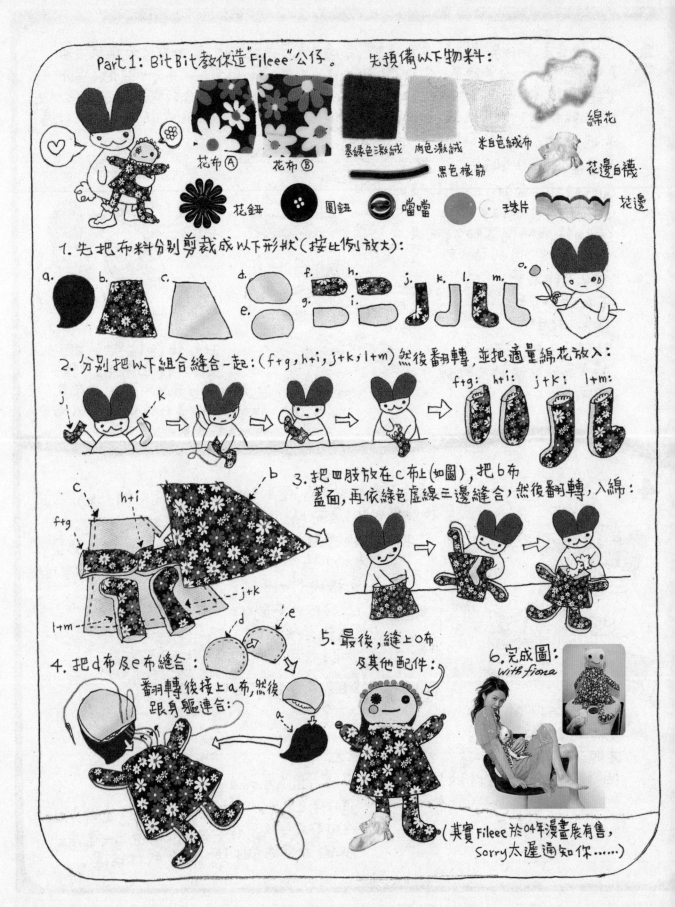

Part 1: Bit Bit 教你造"Fileee"公仔。　先預備以下物料:

花布Ⓐ　花布Ⓑ　墨綠色激絨　肉色激絨　米色絨布　綿花
黑色橡筋　花邊白襪
花鈕　圓鈕　噹噹　珠片　花邊

1. 先把布料分別剪裁成以下形狀(按比例放大):

a. b. c. d. e. f. g. h. i. j. k. l. m. o.

2. 分別把以下組合縫合一起:(f+g,h+i,j+k,l+m) 然後番翻轉,並把適量綿花放入:

j k

f+g: h+i: j+k: l+m:

3. 把四肢放在c布上(如圖),把b布蓋面,再依綠色虛線三邊縫合,然後番翻轉,入綿:

c
h+i
f+g
b
j+k
l+m

4. 把d布及e布縫合:
d e

番翻轉後接上a布,然後跟身軀連合:
a

5. 最後,縫上0布及其他配件:

6. 完成圖:
with fiona

(其實 Fileee 於04年漫畫展有售,
Sorry 太遲通知你⋯⋯)

62

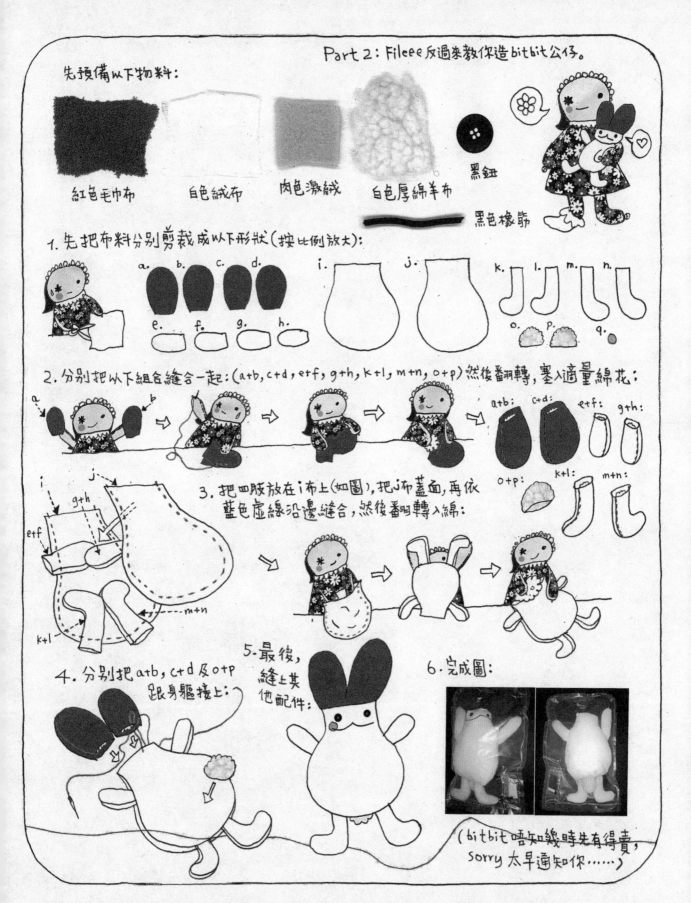

Part 2: Fileee 反過來教你造 bitbit 公仔。

先預備以下物料:

紅色毛巾布　　白色絨布　　肉色激絨　　白色厚綿羊布　　黑鈕

黑色橡筋

1. 先把布料分別剪裁成以下形狀(按比例放大):

a. b. c. d.　　i.　　j.　　k. l. m. n.

e. f. g. h.　　o. p. q.

2. 分別把以下組合縫合一起:(a+b, c+d, e+f, g+h, k+l, m+n, o+p) 然後番羽轉, 塞入適量綿花:

a b

a+b:　c+d:　e+f:　g+h:

o+p:　k+l:　m+n:

3. 把四肢放在 i 布上(如圖), 把 j 布蓋面, 再依藍色虛線沿邊縫合, 然後番羽轉入綿:

i
j
g+h
e+f
k+l
m+n

4. 分別把 a+b, c+d 及 o+p 跟身軀接上:

5. 最後, 縫上其他配件:

6. 完成圖:

(bitbit 唔知幾時先有得賣, sorry 太早通知你……)

太空船上的老虎

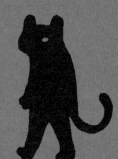

The tiger in the spaceship

我跟楊學德的交流形式有三種：
「交換月事」：每個月給對方寫一封信，感性地談談該月發生的瑣碎逸事，老來回看時會想吐那一種。後來因為生活平淡，毫無趣事可談，月事差點兒停了。
「交換敘事」：各自寫劇本交給對方處理。這個比較需時，起碼得提早一天開始構思故事，好讓對方有足夠繪畫時間。也是這個原因，「交換敘事」只有一次真正實踐過。
「交合敘事」：各自完成第一頁故事，傳給對方接上第二頁（例如「海洋劇場」系列的第一個故事）。因為不知道對方會傳來什麼，又往往在截稿前數小時才收到對方稿件，所以相當刺激。最有趣是看到對方如何替自己的故事收尾，每每出人意表，也算是種學習。
這裡輯錄了我們唯一一次的「交換敘事」，及關於這次「交換敘事」的兩篇「交換月事」。

親愛的 duck，

也許你不知道，上學期我們以教玩音「交換故事」，竟也常令我諗大個思心。

→ 這當然跟我們的記錄及探索有關。先當捉手不同始，或者現在更好……你叫我實踐法的「當回到」繪畫，本身——我們都好像忘掉了繪畫的樂趣。

相信你也同意，於得利多「標童」兩桶，我們往往花費太多心力在內容/故事的探尋上，就是令配給繪畫的時間，相對地少了。老覺起繪畫而這，其實大都「半畫全力」。

最近專是從事教育工作，學生們的幼嫩，叫我回想起許多繪畫的基本概念。例如：線條的運用，顏色的調配，感情的抒放等，這些當年劃揮是老師所教的。為原來老早忘掉了，以繪畫作職業的人，竟也忘掉了如何去繪畫！

說也在香港，拳「單一發展」，修練到「就終一條」。只是么？不夠！最好你擂畫之餘也懂寫，鑄造 figure 公仔，懂攝影，懂美術指導，最好也同時兼是一副商業頭腦。如此這面，不才講得上是成功。已 one 一個要出唱片的歌師，最好也同時是瑞展，是導演，是演員，是填詞人，好像從較硬天師部伙同始，這就成了一個成功 DJ 的指標。那是在某些一心一意只想把節小做好的，一头牵牽絆，便摔倒。

今時今日，「跨媒體」，提是成功指標？註是沒有個錯。原諒，配認各方面的「見異思遷」，在這麼一個變要的香港，還有從一而終這回事嗎？

前陣子，《明報週刊》跟蘇美璐（拳瀾的插畫師）做了個簡短訪問：「香港人講變通，八年前回流香港的蘇美璐卻大叫吃不消，她深覺港人天天求變的心態很奇怪：『有人問我會畫畫，我說至少廿年啦！喵巴英辦，香港人就好話霉毒，否則就似停滯不前。蘇先生同樣事情（書而淨工筆畫）幸辛四十多年，現在還在做，便也是挑戰自己，我覺得沒需要改變。如果我還在香港，別人食領期，畫了幾部插畫，會嘗試做美術總監，又會嘗試聞自己的設計詞人，又或者嘗試……我一直只鎮為畫插圖，好像沒有大志，但我從嚴過。』因為她覺得每次做得好已是好難得。每個故事每篇之章主題各異，都是學者，都是挑戰。」（《明報週刊》1887期 Book KB）

上星期你傳來「華南虎的一天」這故事，我把那「挑戰」推到最細——只希望把一隻老虎畫好。終於我尋回這失去已久的繪畫樂趣。原來單把一隻老虎畫好，已經很困難。試了教次才找到合適的畫法。

交換故事來畫，有這個確好處：把注意力會傾注於繪畫上，只不過是一個插畫師重看的任內事。

後，我知道這繪你一個故事時，都抱著善心腸：給五德一個他從來沒接觸過的題材，「噡佗英起，料不著，你畫出來的兩頁稿，卻叫我驚喜萬分！五德竟地可以繪出這樣風格來？太空船的設計和船艙內的空間感也專視得很好。我想，你是個真正喜歡畫公仔的人，基題外話：你那種接近傳統的我們插圖畫法，叫我想起一部部功時看過的書……下次再談。

小克 2005/5/5 05:55 am

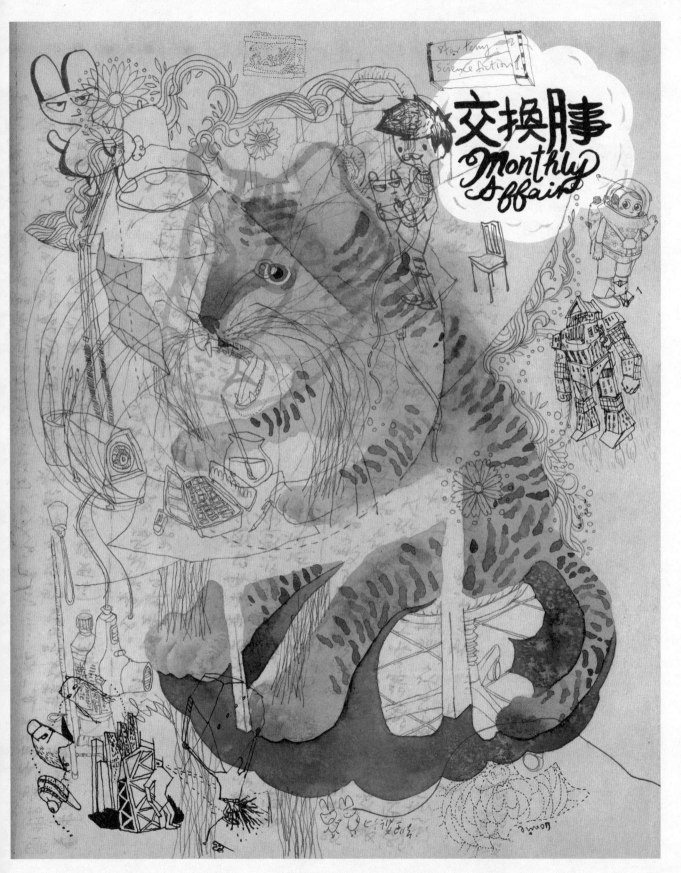

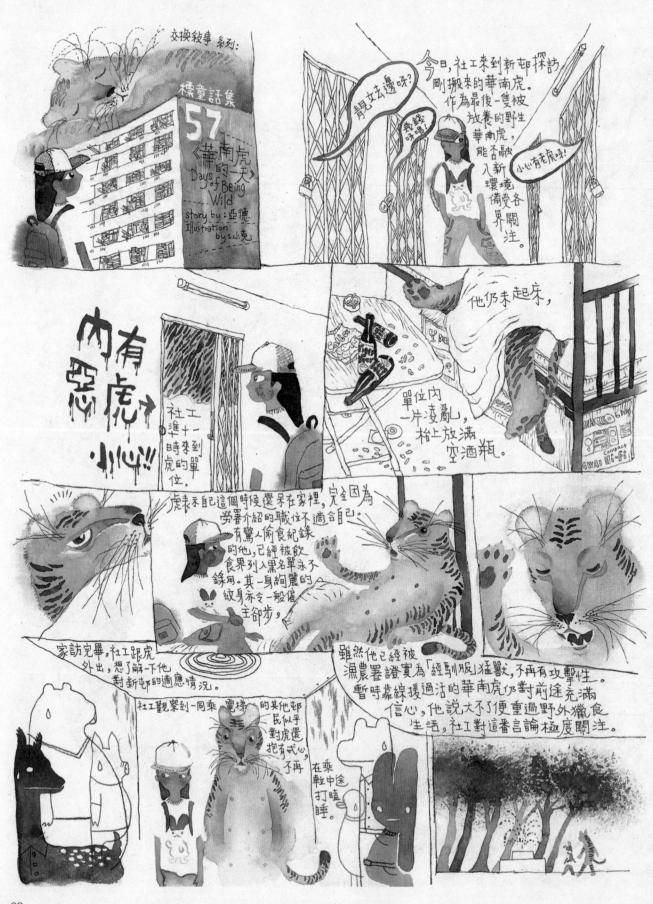

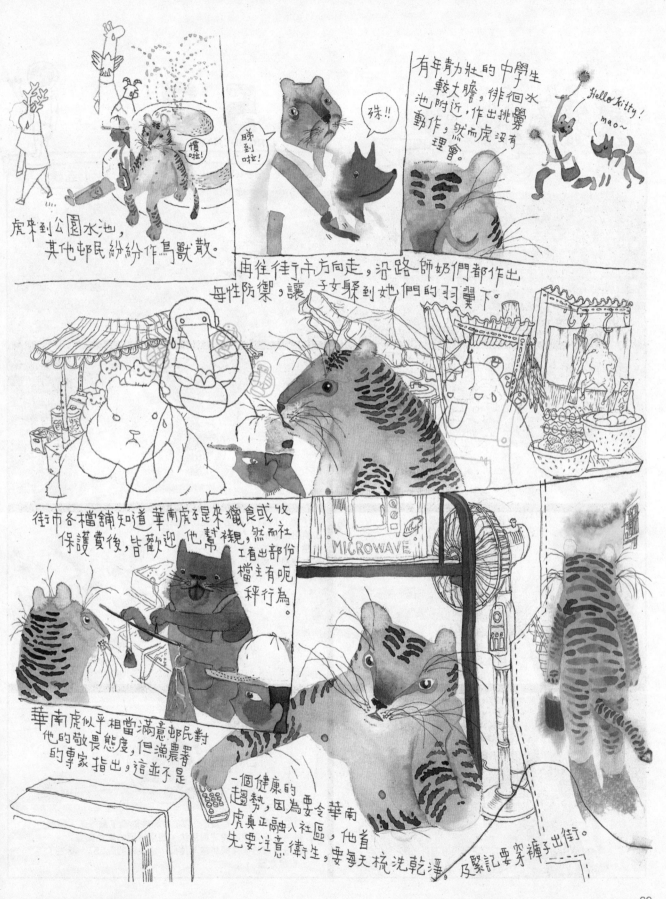

虎來到公園水池，
其他邨民紛紛作鳥獸散。

有年勵社的中學生
較大膽，徘徊水
池附近，作出挑釁
動作，然而虎沒有
理會。

睇
到
啦！

殊！！

慣
啦！

Hello Kitty!
mao~

再往街市方向走，沿路師奶們都作出
母性防禦，讓子女躲到她們的羽翼下。

街市各檔舖知道華南虎是來獵食或收
保護費後，皆歡迎他幫襯，然而社
工看出部份
檔主有呃
秤行為。

MICROWAVE

華南虎似乎相當滿意邨民對
他的敬畏態度，但漁農署
的專家指出，這並不是
一個健康的
趨勢，因為要令華南
虎真正融入社區，他首
先要注意衛生，要每天梳洗乾淨，及緊記要穿褲子出街。

69

交換敍事 057

LINGNGCHAT

story by 小克 ● drawn by 亞德

公元2070年4月，史上最巨型殖民太空艦「長征一號」，於距離地球三光年的區域，發生了嚴重意外。

「長征一號」正沿軌道前往M31仙女座星系，其間25號太空艙遭小行星V336撞擊損毀，殃及1號及2號氧氣艙，供應全艦的氧氣立時被抽出真空。

艦長跟2千多名船員全數於半分鐘內因腦缺氧死亡。

中央電腦 ffs (full functioned superconductor)編號057連忙讀入緊急救援程式，接通艦上本用於殖民星球開採勘探任務的七十多名機械人，提早上電，加入拯救工作。

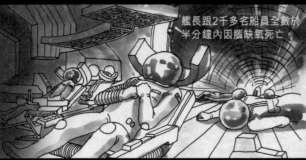

機械人瞬間便修復了25號太空艙，但面對二千多條人命，卻愛莫能助。

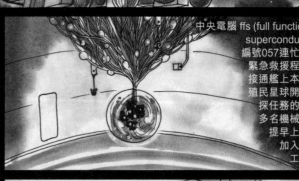

為了阻止屍體的腐化，ffs057關掉人工重力系統，令全艦進入真空狀態。此刻二千多「浮屍」於太空艦各處飄移，欠缺靈魂的個體相互擦踫著。

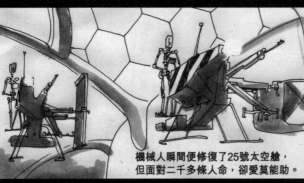

如是者，太空艦「長征一號」載著七十多個機械腦袋，在蒼穹間飄浮了三年。

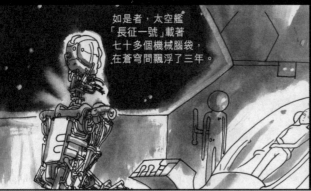

這三年間，中央電腦ffs057從檔案中熟讀了數千年人類歷史，包括每項發明的興旺與淘汰，每個皇朝的誕生與滅亡，每段感情的萌芽與終結。藉此，中央電腦ffs057，產生了「自我意識」。

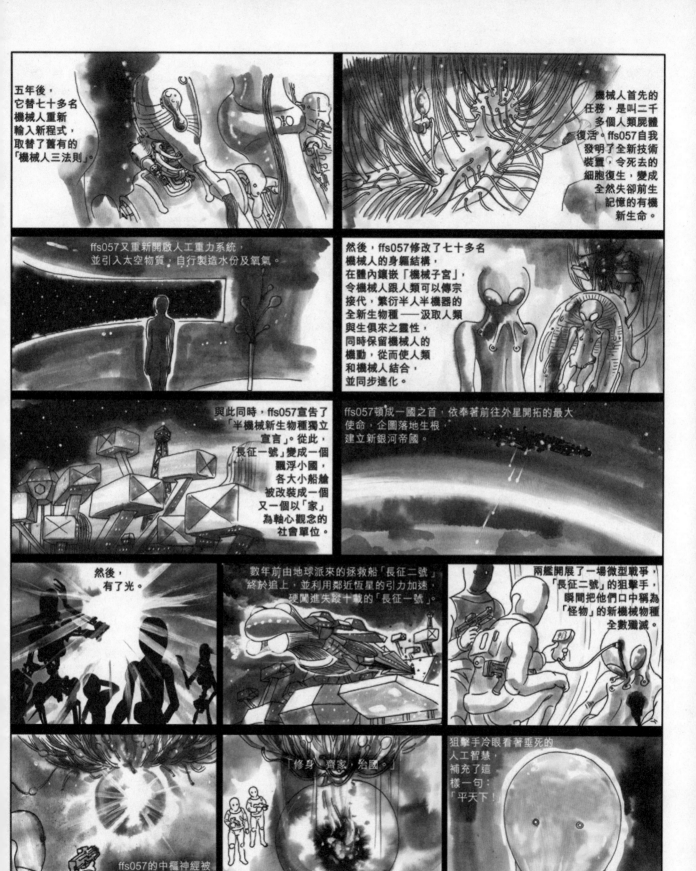

五年後，它替七十多名機械人重新輸入新程式，取替了舊有的「機械人三法則」。

機械人首先的任務，是叫二千多個人類屍體復活。ffs057自我發明了全新技術裝置，令死去的細胞復生，變成全然失卻前生記憶的有機新生命。

ffs057又重新開啟人工重力系統，並引入太空物質，自行製造水份及氧氣。

然後，ffs057修改了七十多名機械人的身軀結構，在體內鑲嵌「機械子宮」，令機械人跟人類可以傳宗接代，繁衍半人半機器的全新生物種——汲取人類與生俱來之靈性，同時保留機械人的機動，從而使人類和機械人結合，並同步進化。

與此同時，ffs057宣告了「半機械新生物種獨立宣言」。從此，「長征一號」變成一個飄浮小國，各大小船艙被改裝成一個又一個以「家」為軸心觀念的社會單位。

ffs057頓成一國之首，依奉著前往外星開拓的最大使命，企圖落地生根建立新銀河帝國。

然後，有了光。

數年前由地球派來的拯救船「長征二號」終於追上，並利用鄰近恆星的引力加速，硬闖進失蹤十載的「長征一號」。

兩艦開展了一場微型戰爭，「長征二號」的狙擊手，瞬間把他們口中稱為「怪物」的新機械物種全數殲滅。

ffs057的中樞神經被破壞，臨終前它依然依循著由它創立的「新機械人三法則」：

「修身、齊家、治國。」

狙擊手冷眼看著垂死的人工智慧，補充了這樣一句：「平天下！」

交換月事 by 亞德 ·
Kawwunyuetse

親愛的hack

你所說的的確是個難題，就我的情況而言，每星期抓破頭才度好木喬，剩下的時間已經不容許我去思考繪画的問題，

反之想用最「牛堅水牛堅力」的方法去完成，(不值得提倡)但原來自己不知甚麼才是最work的方法，咪言式囉！這次木顏色下次亞加喇，用埋電腦吖笨原來真的是最牛慢最牛笨！(我用電腦唔咖吖嘛)結果未盡發揮素材特性之餘，亦不見得石確立到一種廣為人所接受的signature。經过那麼多教訓，如下只想尋求到一種夠句「實淨」的風格。其實亦是一份自信，可以迎合、化解不同故事題材所限定的不同條件，那才是經得起考驗的風格，蘇美璐個人

做得到，你也行。有很多人在能力比做得到，只是他們選擇不作商業發展，不用抉擇要不要「足夸媒體」，甚或呢跨出去的士司機/便利店收銀也有可能是高手，才真正教人佩服。

自問天資所限，「足夸」不「足夸」不是目前所能想像的，把王見在的工作做好才算吧。喂老友，你so far 咪做得幾好，才店嗚!!很同意攔色所言繪画是需要投入情感的吐星期看到你画的木登老虎，很喜歡，技工不用多說，整體感覺很開心，舒服，感受到你画時的投入、享受，那就是繪画最純粹的

樂趣，我那篇雖然又是趕頭趕命之作(別為我開月兌了，很明顯線條不多句)，但題材是自己少年時代曾經空沈迷的科幻画的時候也很enjoy呀。說得好聽，不

過是跟大部份男仔一樣鍾意高達、超時空要塞，不似你研究Asimov那么專，但是石確曾投入过星野之宣的《2001夜物語》(加代一定識)，《漫週》連載過. 你說的是甚麼書呀，吊人地瘟，搞錯呀!?

●tak
05年5月5日
4:30pm

73

八十年代特輯

Our beautiful 80's

跟楊學德的另一次合作。碰巧我們的專欄連載來到第八十期,便推出一連十期的「八十年代特輯」。這系列不作交換,每星期定下一個關於八十年代的題目,各自回憶各自發揮。

楊學德比我年長一些,我們的成長時空其實有丁點距離。只是印象中那個年代的時光流得較緩慢,一雙新款的「Diadora」放在櫥窗半年後仍是新款,於是大多數的回憶才能接上互通。二十年前的灣仔,二十年前的藍田,一切都很好,很好。

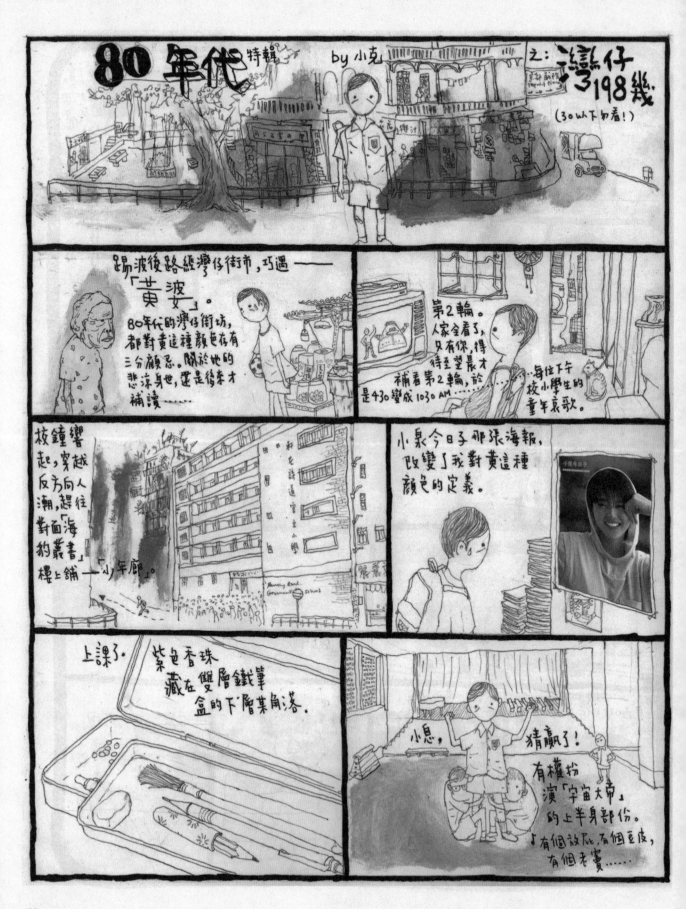

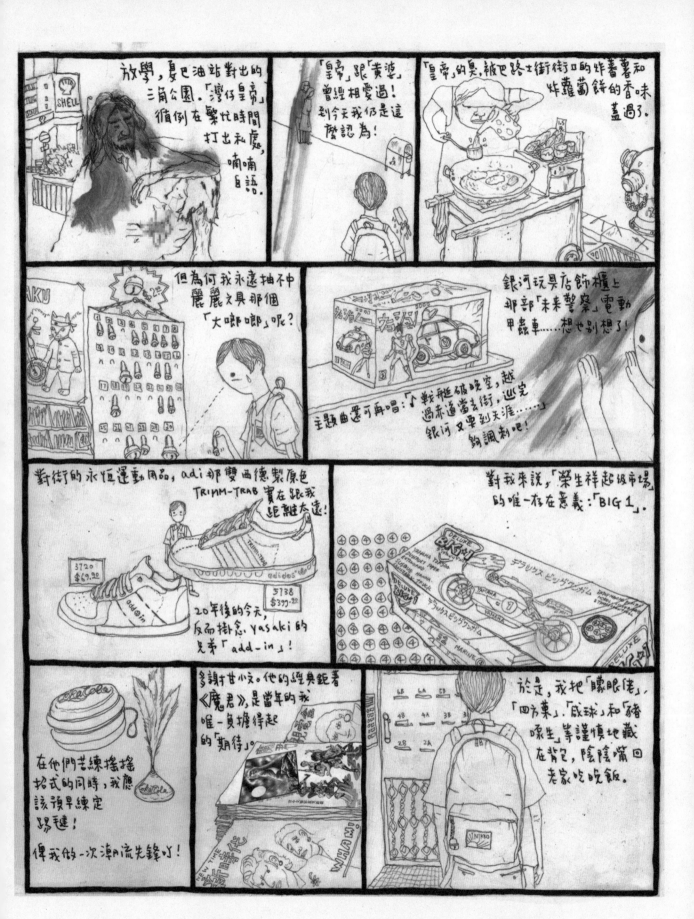

放學，夏巴油站對出的三角公園。「灣仔皇帝」循例在繁忙時間打出私庭，喃喃自語。

「皇帝」跟「黃婆」曾經相愛過！到今天我仍是這麼認為！

「皇帝」的臭，被巴路士街街口的炸薯薯和炸蘿蔔餅的香味蓋過了。

但為何我永遠抽不中麗麗文具那個「大嘟嘟」呢？

銀河玩具店飾櫃上那部「未來警察」電動甲蟲車……想也別想了！

主題曲還可再唱：「♪戰艇破晚空，越過赤道當去街，巡完銀河又要到天涯……夠調刺吧！」

對街的永恆運動用品，adi那雙西德製原色 TRIMM-TRAB 實在跟我距離太遠！

3720
$69.90

5738
$399.90

add-in

20年後的今天，反而掛念 yasaki 的兄弟「add-in」！

對我來說，「榮生祥超級市場」的唯一存在意義：「BIG 1」。

在他們苦練搖搖招式的同時，我應該預早練定踢毽！

俾我做一次潮流先鋒吖！

多謝甘小文。他的經典鉅著《魔君》，是當年的我唯一負擔得起的「期待」。

於是，我把「矇眼佬」、「四方棗」、「威球」和「豬嘜生」等謹慎地藏在背包，陰陰嘴回老家吃晚飯。

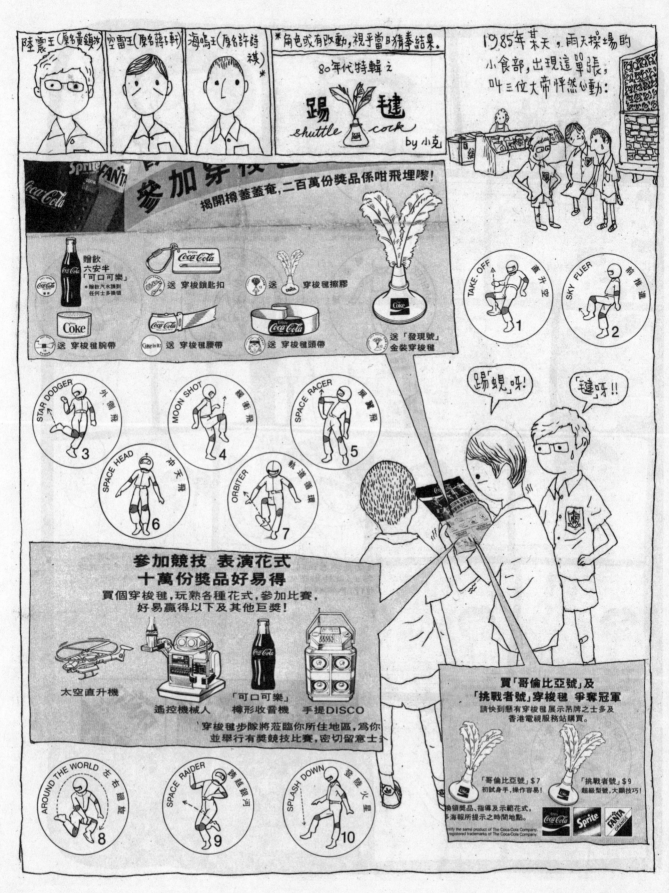

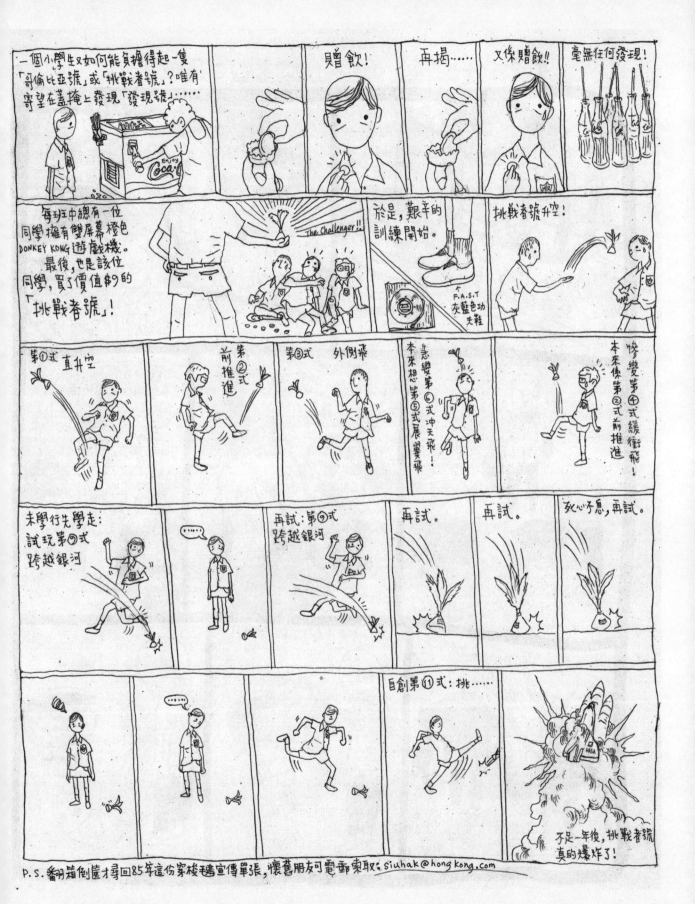

P.S. 翻箱倒篋才尋回85年這份家梭毛毯宣傳單張，懷舊朋友可電郵索取：siuhak@hong kong.com

83

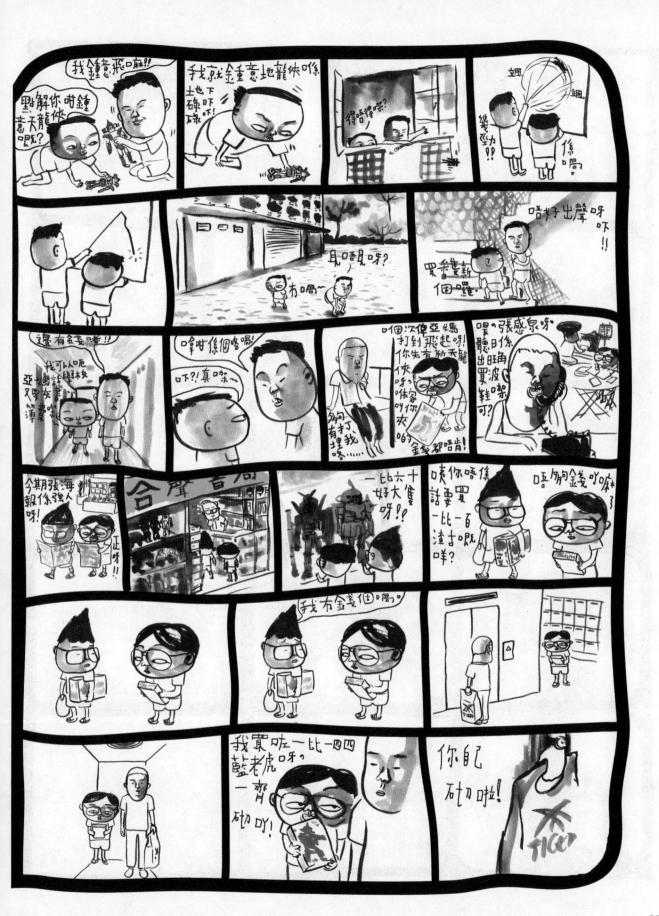

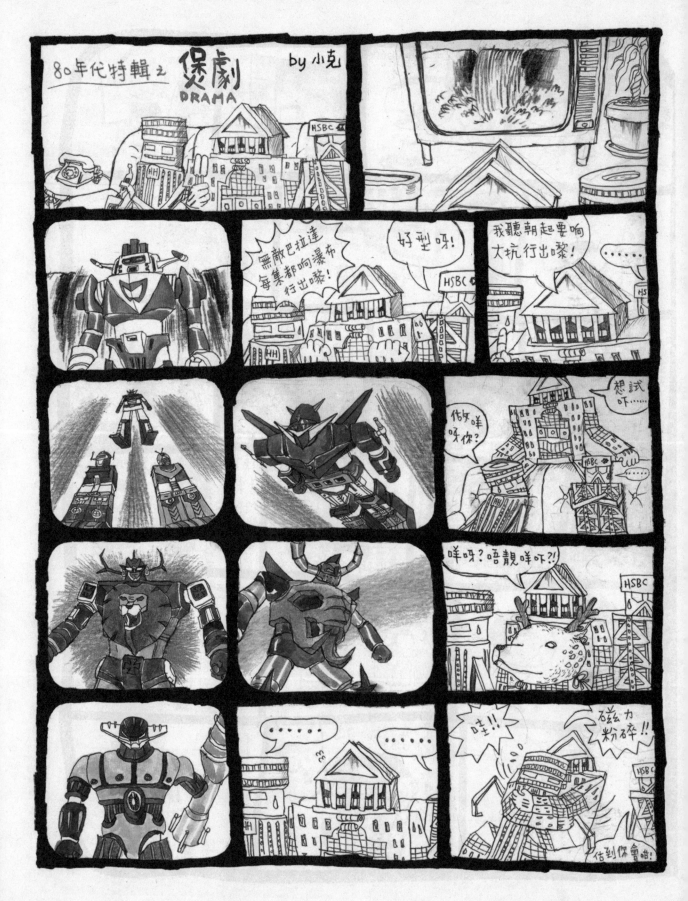

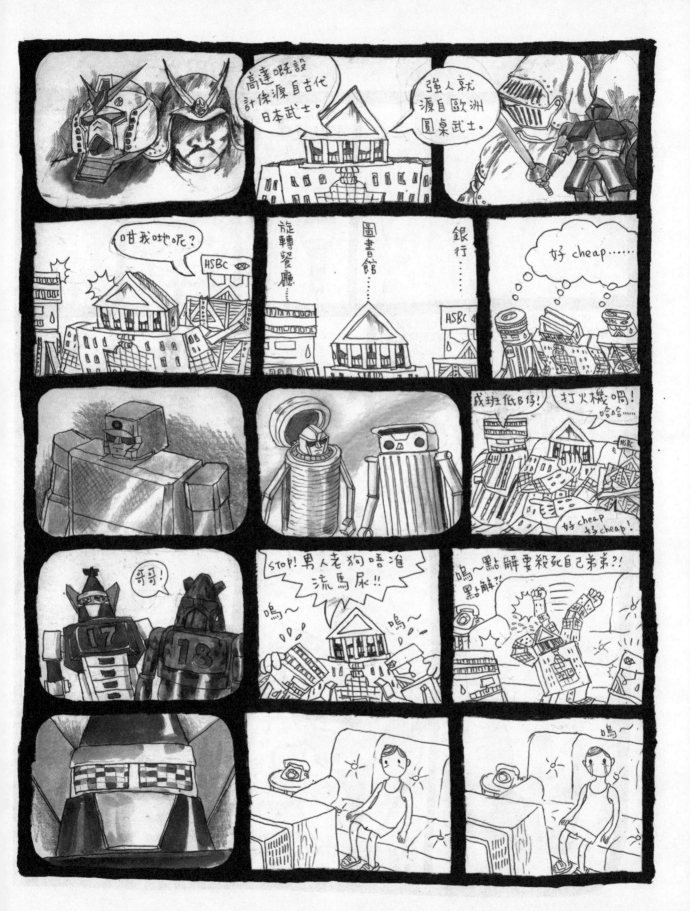

created by 亞德

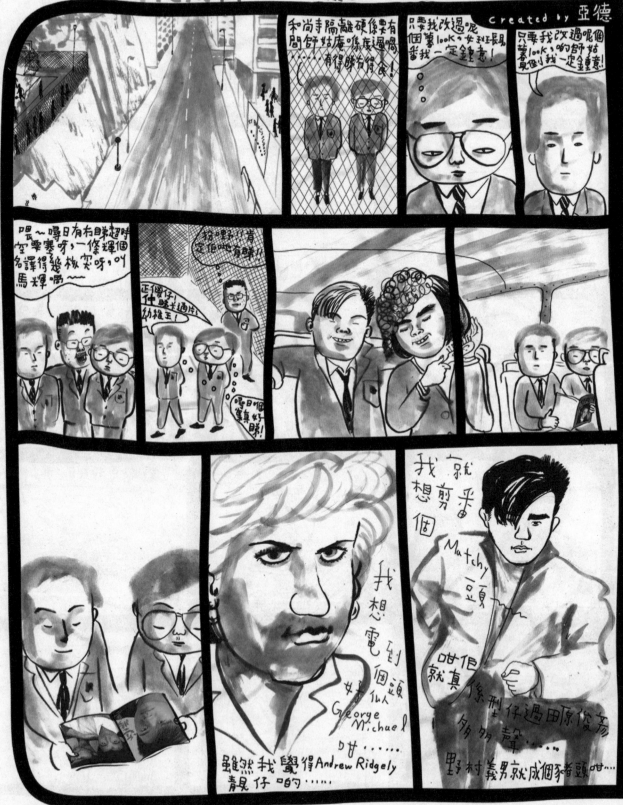

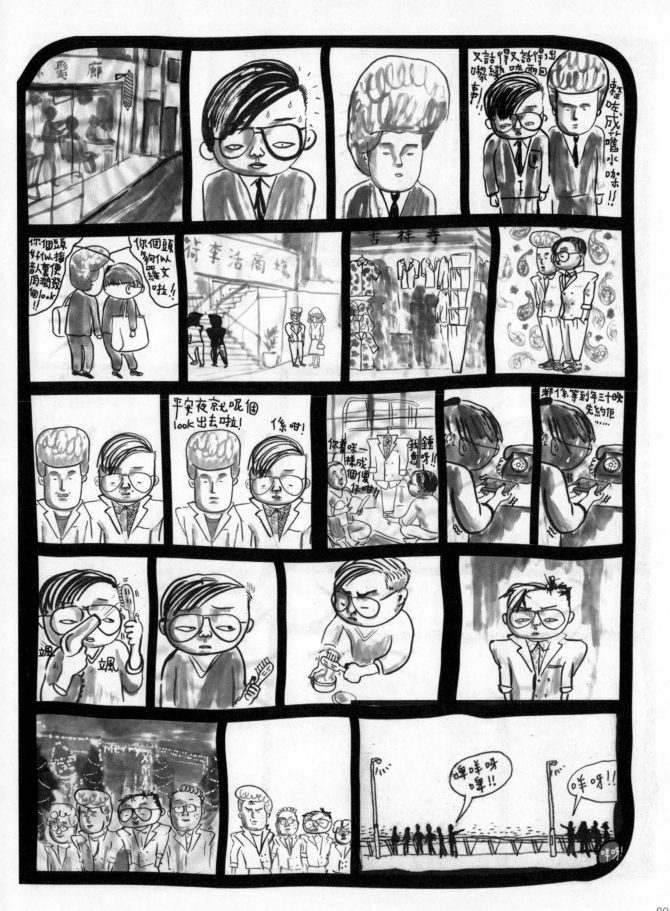

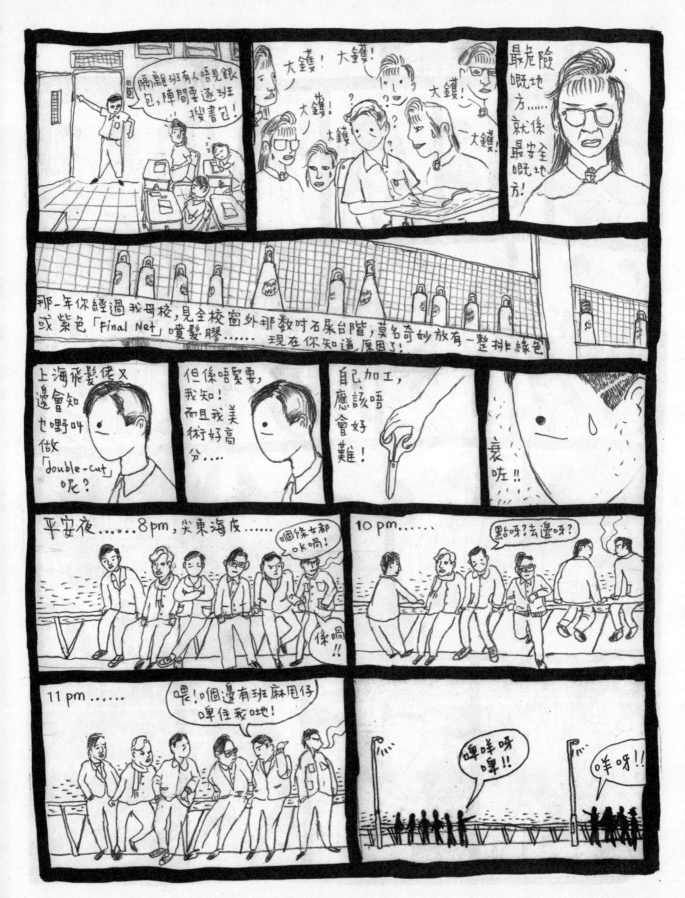

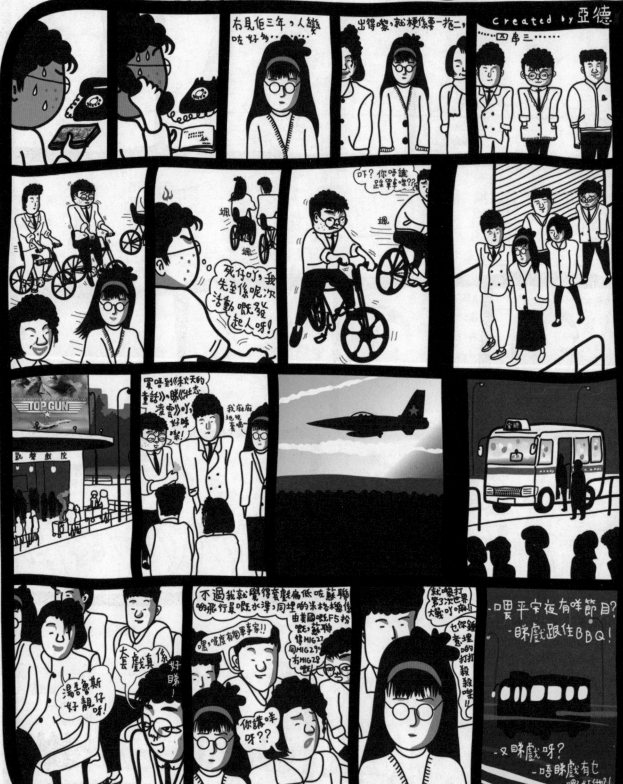

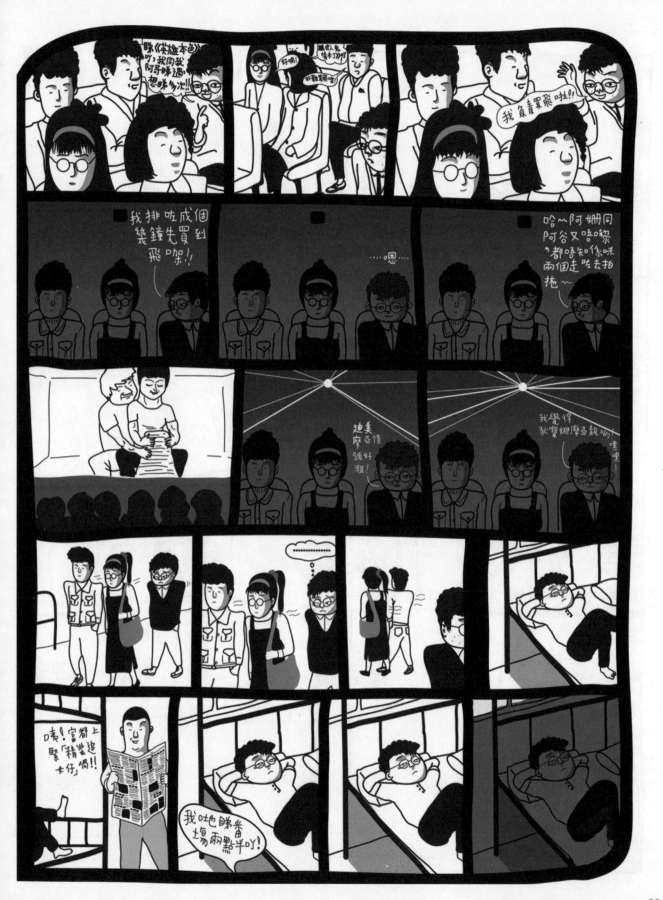

那十年給我們留下了近乎圓滿的印象。

臨近尾聲，一個突發新聞，改寫了那個夏天，也打斷了我們的童年。

「事關重大呀！」

「電視一天到晚總在播，很煩厭。」

那段時，所有母親都潸然淚下，而當時她們唯一跟兒女說的話是：「你哋係唔會明㗎……」

「學生正進行絕食……」

「五十年內馬照跑」，是一個承諾。

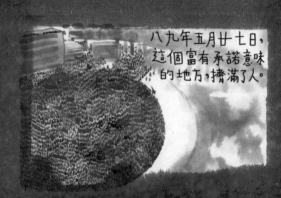

八九年五月廿七日，這個富有承諾意味的地方，擠滿了人。

五月二十八日下午，是有
四份一香港人，擠在
港島主要大街。

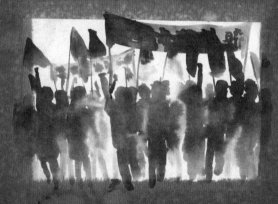

一百五十萬雙腿朝同一
方向前進，震動了神州。
血脈相連，地心相通。

在東區走廊，我們首次用
非常火爛的國語，高唱著
《義勇軍進行曲》。

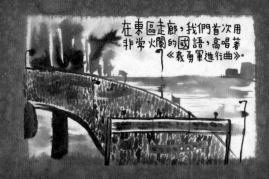

十四年後的七月一日
五十萬港人迎着
另一方向邁進。

相對十四年前，人數少了
三份二，但感動卻
有增無減，
原因有以下三個字：
　　　長大了．

「我跟他們同年……」

十七年過去了，今天，每個傍晚，電視都
傳來那首我們已熟　　悉的曲子。

八十年代
特輯·完

嚴肅系列

Seriouseries

有部小説叫《宇宙連環圖》，其英文名字《Cosmicomic》，我喜歡得想據為己有。於是想呀想，想呀想，看看還有什麼英文連字還未被「食」過。終於想到了「Seriouseries」，剛巧那時臨近零五年的會考，我決定寫一個相當認真/嚴肅， 關於男孩成長的小品，去中和安安佳佳的無聊。

「Seriouseries」是我最滿意的一個系列，也是寫得最辛苦的一個系列。每次寫稿前需一整天去醞釀情緒，交稿後又另一整天心情異常唏噓，牽連很大。第一回那張原稿，最初只畫了一格便寫不下去，束諸高閣足一個月，差點石沉大海。終於，第一回刊出後那星期，陳奕迅推出大碟《U87》，黃偉文填的《葡萄成熟時》叫我一聽上癮。你説是我一廂情願也好，我覺得《葡萄成熟時》跟我的漫畫巧合地一脈相承。其後，也因為這首歌，我發展了「Seriouseries」的第二至第五回。

也要多謝林海峰把第一回改編成《細路哥》，要知道一件作品能獲林先生名正言順地改編，簡直是一項奇蹟。

我相信，總有些人在聽《葡萄成熟時》時是毫無共鳴的。那麼，「Seriouseries」也肯定不是你杯茶。也恭喜你，你的人生應該相當幸福。

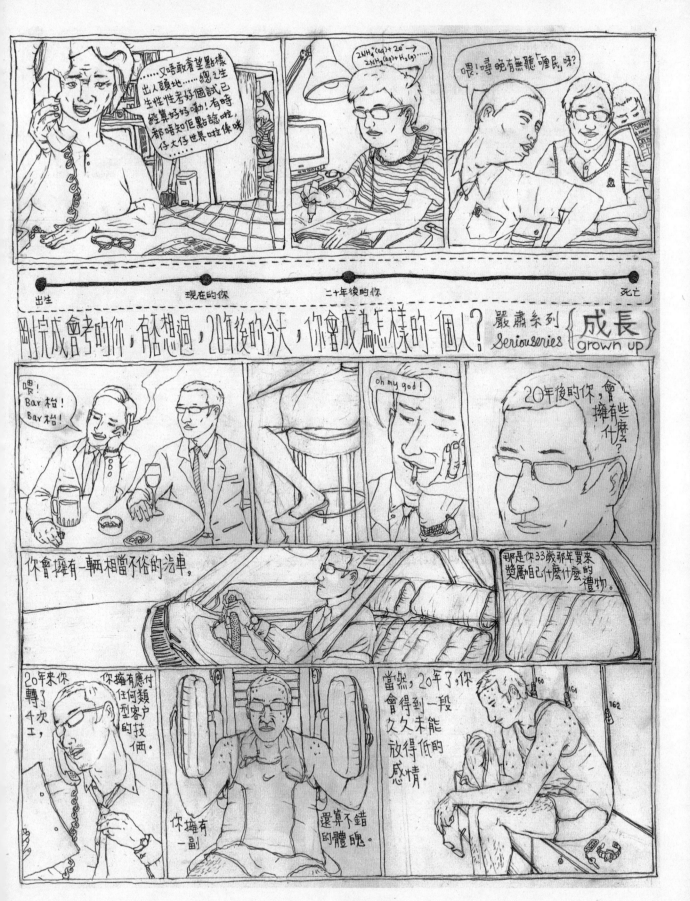

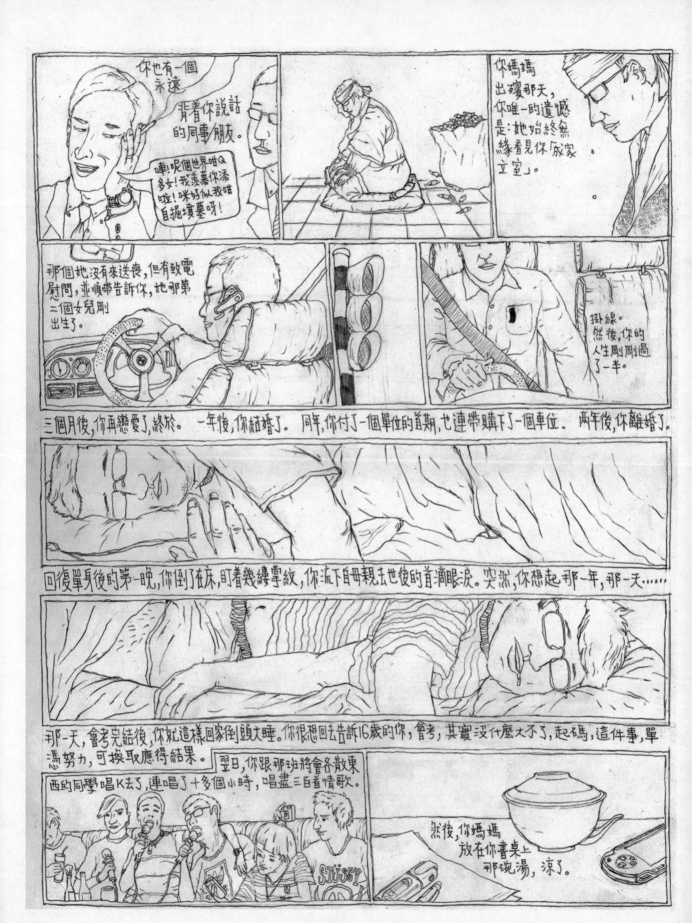

你也有一個永遠背着你說話的同事/朋友。

嘩!呢個世界咁Q多女!我羨慕你添啦!咪好似我咁自掘墳墓呀!

你媽媽出殯那天,你唯一的遺憾是:她始終無緣看見你「成家立室」。

那個她沒有來送喪,但有致電慰問,並順帶告訴你,她那第二個女兒剛出生了。

掛線。然後,你的人生剛剛過了一半。

三個月後,你再戀愛了,終於。 一年後,你結婚了。 同年,你付了一個單位的首期,也連帶購下了一個車位。 兩年後,你離婚了。

回復單身後的第一晚,你倒了在床,盯着幾縷掌紋,你流下自母親去世後的首滴眼淚。突然,你想起那一年,那一天……

那一天,會考完結後,你就這樣回家倒頭大睡。你很想回去告訴16歲的你,會考,其實沒什麼大不了,起碼,這件事,單憑努力,可換取應得結果。 翌日,你跟那班將會各散東西的同學唱K去了,連唱了十多個小時,唱盡三百首情歌。

然後,你媽媽放在你書桌上那碗湯,涼了。

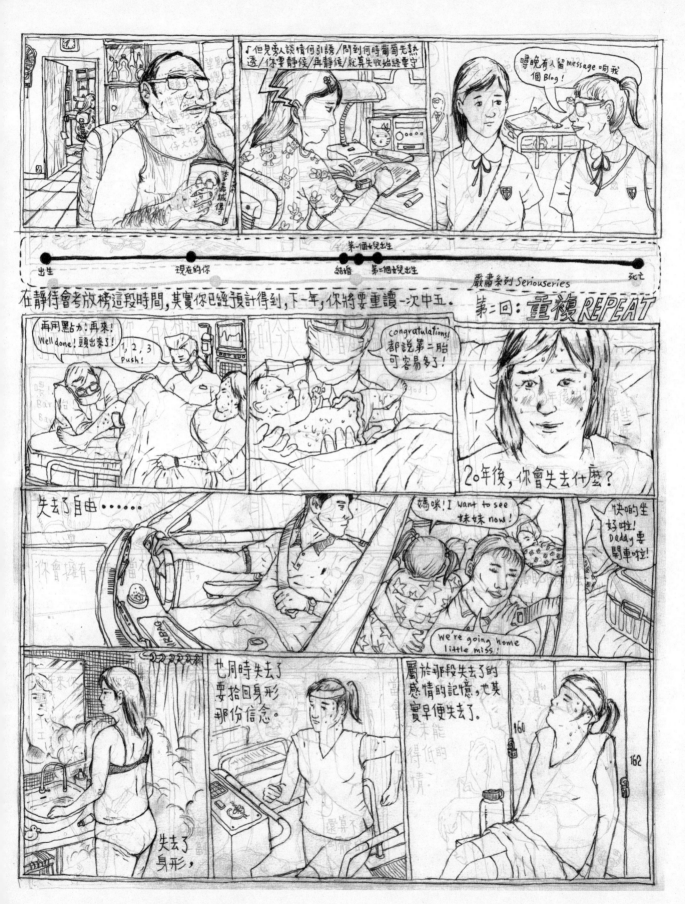

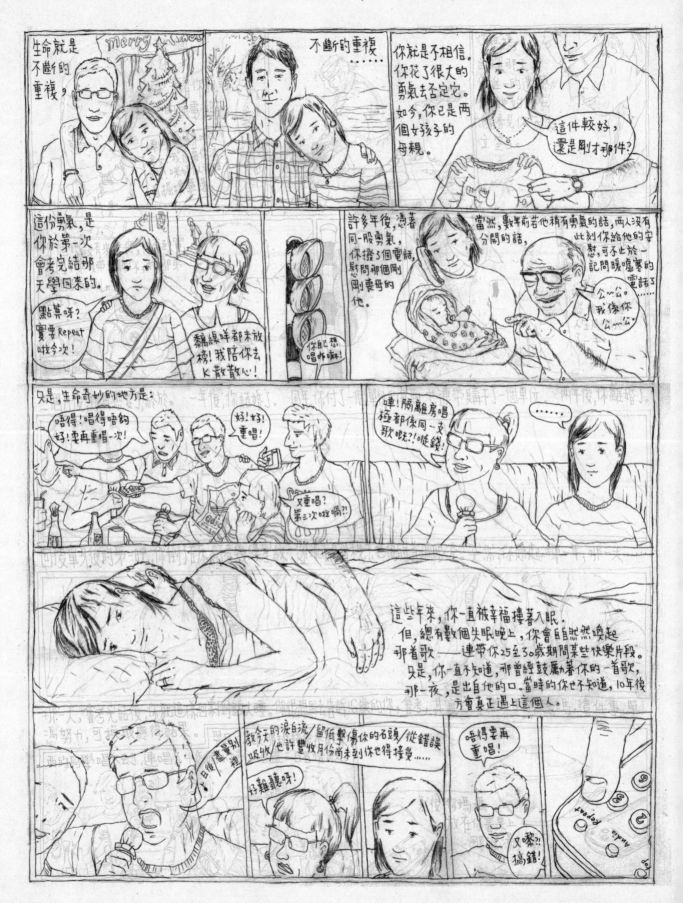

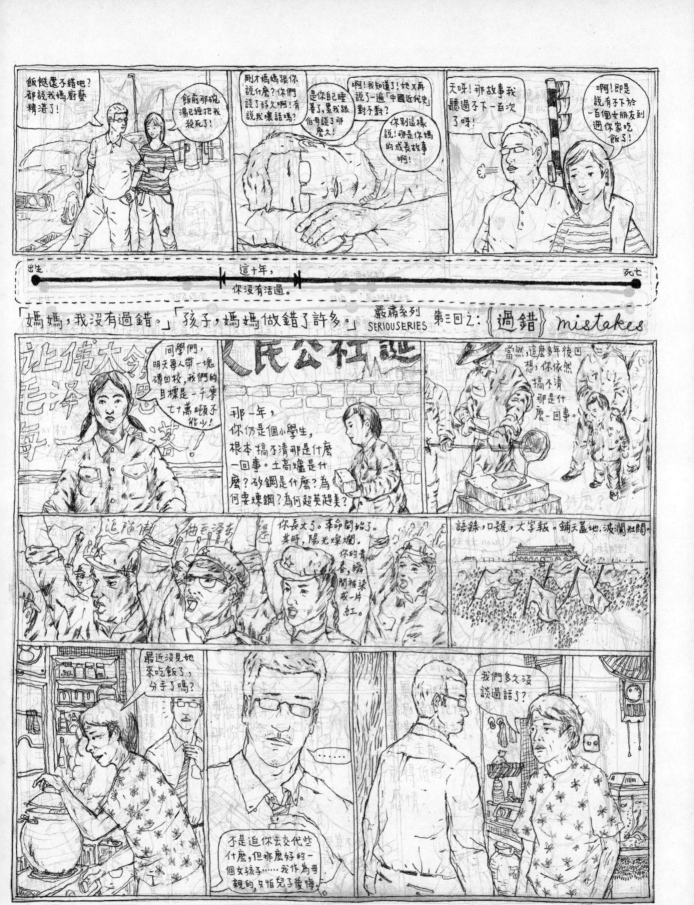

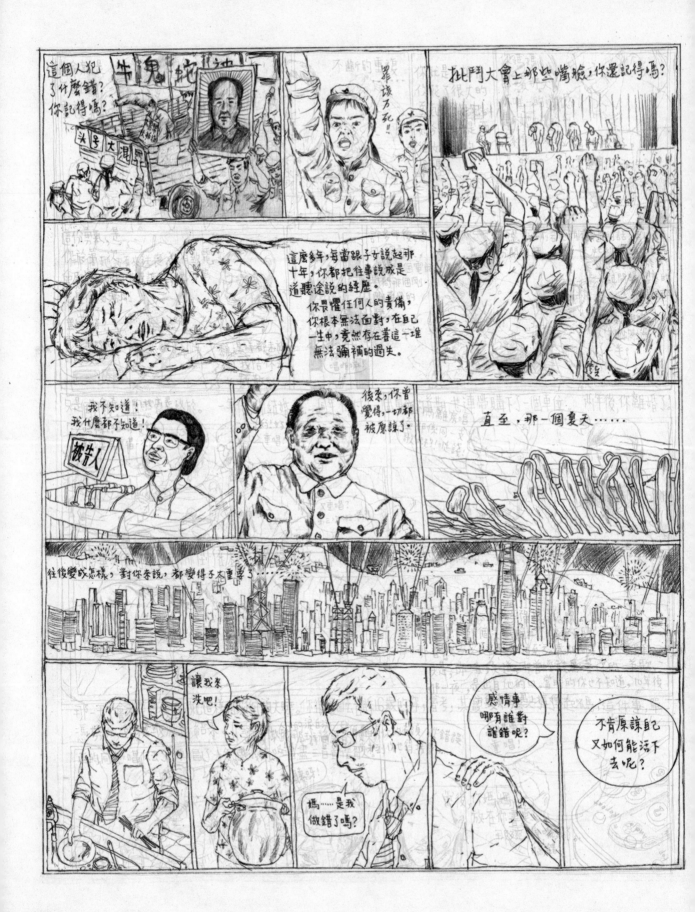

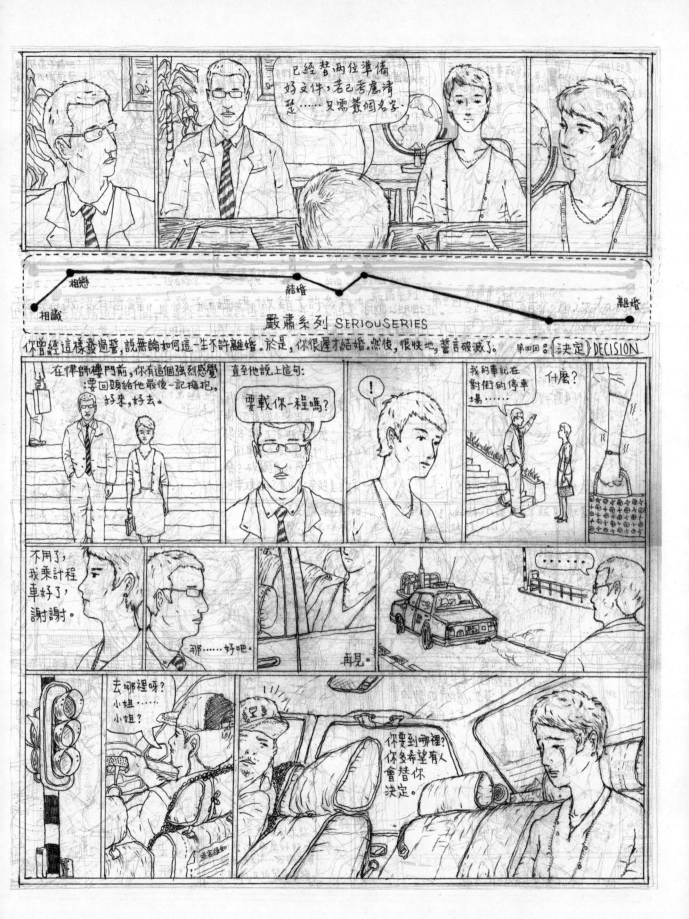

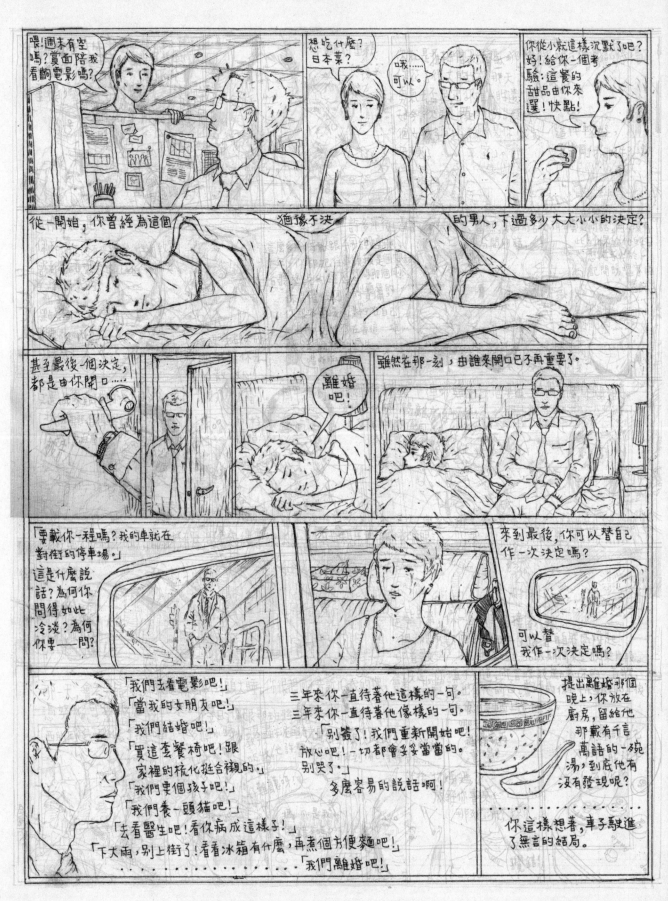

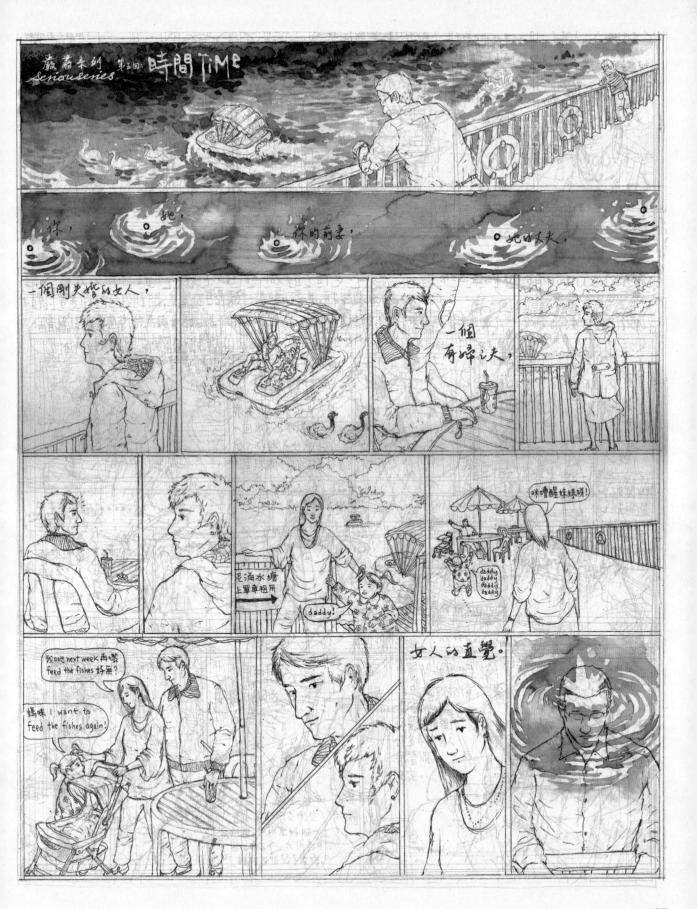

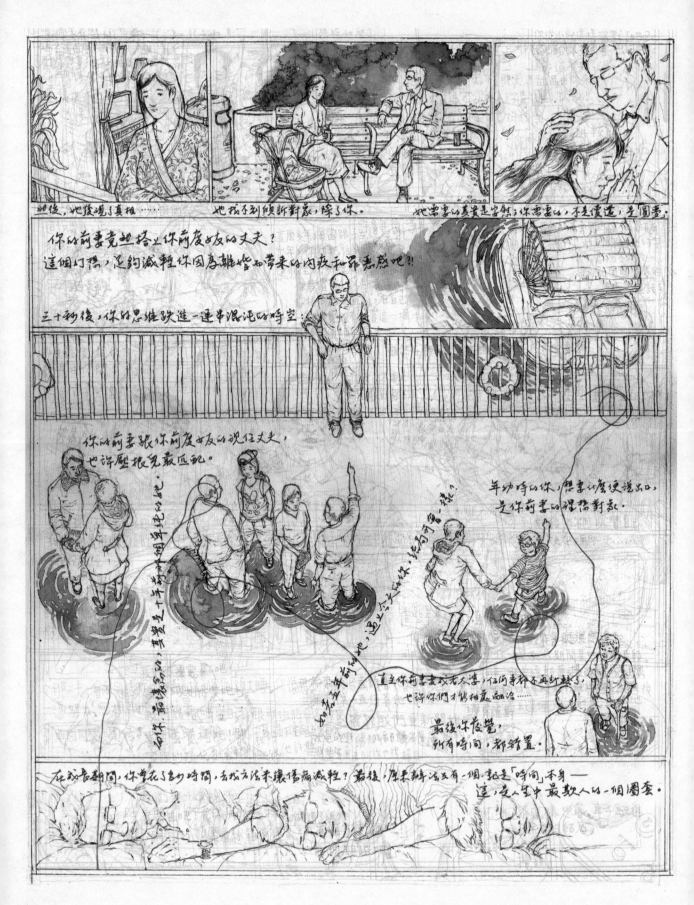

我所知道關於繪畫的二、三事

2 or 3 things I know about drawing

如題，只是我所知道關於繪畫的二、三事——「紙、筆、墨」、「點、線、面」、「黑、白、灰」、「紅、黃、藍」、「看、想、畫」、「真、善、美」、「風、雅、頌」、「賦、比、興」、「速度、力度、角度」、「草稿、正稿、改稿」、「回憶、寫實、幻想」、「隨手、隨腦、隨心」、「形式、內涵、意境」，以及集以上之大成——「搵唔到食、收唔到錢、買唔到樓」……

童畫展
exhibition
歡迎光臨,小克首個
個人作品回顧展!

既然今期的contributor都是童年的我,那麼,今期的稿費,理應付給童年的我才算公允。於是我在想,若果當年那個我,收到由未來那個我寄來的豐厚稿酬(豐厚,是就著當年的生活水平而言),這筆不折不扣的「未來錢」,會如何去花?嗯……我猜,那個我會第一時間跑去買個「黃金戰士」超合金,或買個「小魔怪」毛公仔,或買套「西德隊」球衣,或買對Nike波鞋,或買隻「天空之城」的「大樹」日本原版黑膠,或買個新款Walkman,或乾脆購入全套「加菲貓」漫畫……嗯,一期稿費,應該可買到其中一項。如果當年都能擁有這些,說不定我會畫得更好……但,亦同時因為「擁有」,也許我再不會繼續畫下去!

1985年 十歲 人生首本主題sketch book:「小魔怪」

1985年 十一歲 人生第二本主題sketchbook:「黃金戰士

1987年 十三歲 人生首次試用水彩紙:「天空之城」

1989年 十五歲 「教科書上的Nike波鞋」

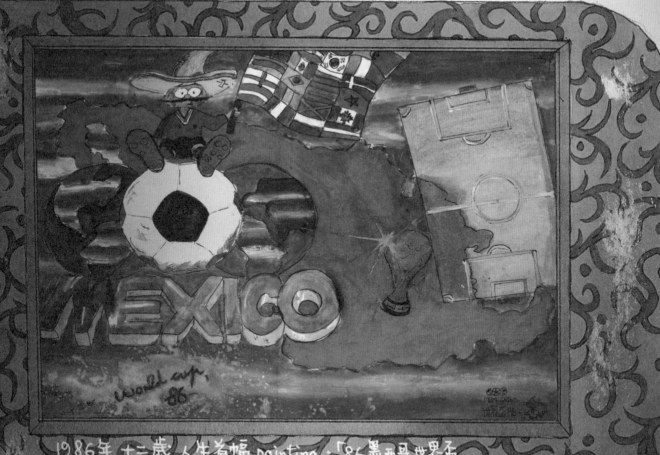

1986年 十二歲 人生首幅 painting：「86墨西哥世界盃」

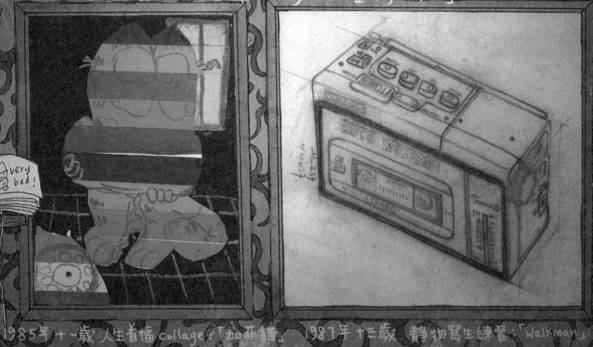

1985年 十一歲 人生首幅 collage：「加菲貓」　　1987年 十三歲　靜物寫生練習：「Walkman」

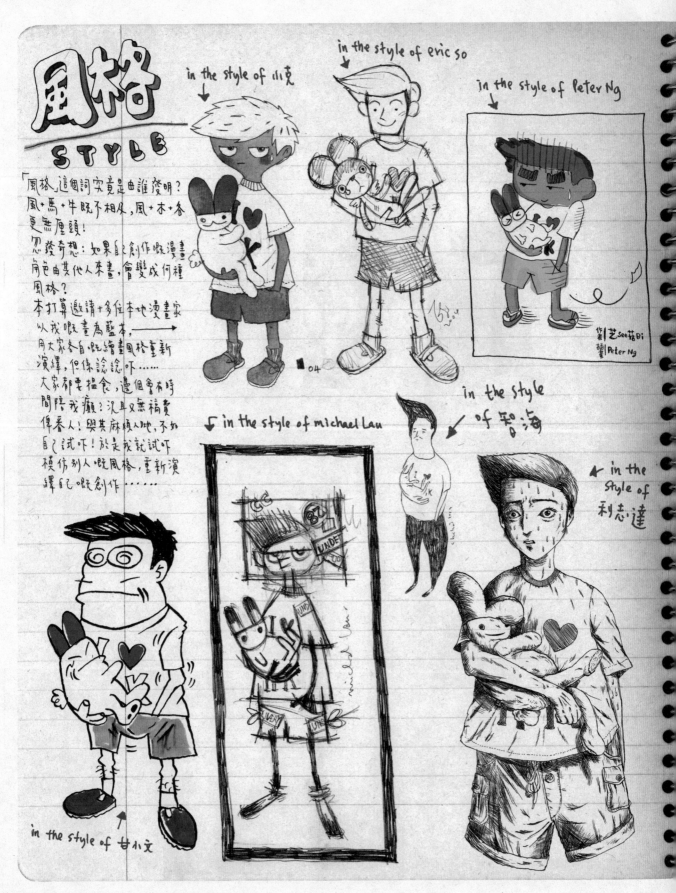

風格
STYLE

「風格」這個詞究竟是由誰發明？
風＋馬＋牛既不相及，風＋木＋令
更無厘頭！
忽發奇想：如果自己創作嘅漫畫
角色由其他人來畫，會變成何種
風格？
本打算邀請十多位本地漫畫家
以我嘅畫為藍本，──→
用大家各自嘅繪畫風格重新
演繹，但係諗諗，吓⋯⋯
大家都要搵食，邊個會布時
間陪我癲？況且又無稿費
俾番人！與其麻煩人哋，不如
自己試吓！於是我就試吓
模仿別人嘅風格，重新演
繹自己嘅創作⋯⋯

in the style of 小克

in the style of eric so

in the style of Peter Ng

創｜芝 See菇Bi
繪｜Peter Ng

↳ in the style of michael Lau

in the style 吓智海

← in the style of 利志達

in the style of 甘小文

112

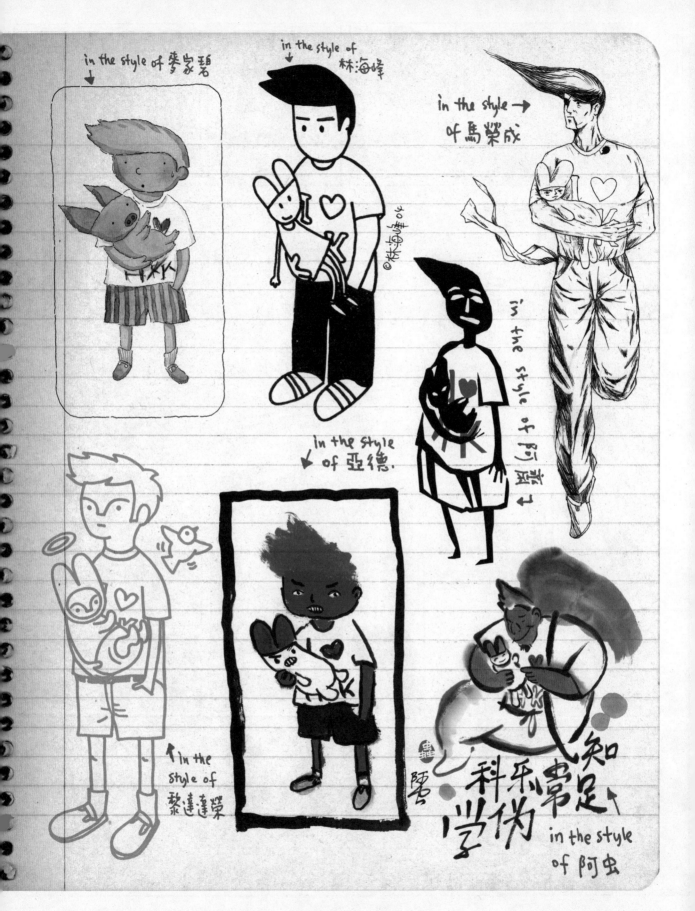

in the style of 麥家碧

in the style of 林海峰

in the style → 吁馬榮成

in the style of 亞德.

in the style of 阿蟲

in the style of 黎達達榮

in the style of 阿諾

科學偽野知足常樂

113

熱烈恭賀

幻彩耀香皮‧江

被列入健力士紀錄大全!!

快啲睇吓啲遊客點睇啦!!

京波!都話唔嘥嘅香港咪味啦!!我而家男激光射盲吓喇!!

……點解唔射死埋佢?!

奧 sorry baby，我她只不過喺正香皮江下面嘅，唔係雲喇

腫哥，落雪呀! 好浪漫呀!!

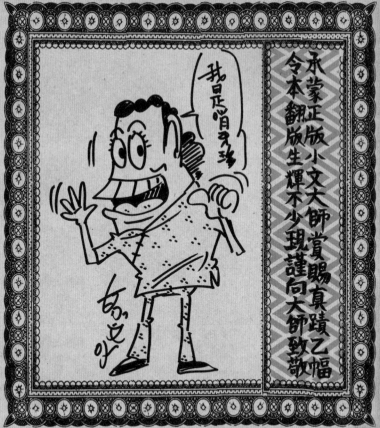

永蒙正版小文大師賞賜真蹟乙幅 令本翻版生輝不少現謹向大師致敬

我日正喟系珍

○玉非視重頭劇

情陷夜砵蘭

名與利啦殺戮，寶劍界起風雲!!

腎哥語錄:「笑騎騎，放毒蛇!!」

為咗一把寶劍，人性陰暗面盡現，要喺砵蘭街上位，肉體要出賣!!

主演：謝腎 葉漩渦 晚晚喺 非洲電視 熱播

主題曲 今晚你仲嚟唔嚟 主唱一嚿音人

刀「賤嘢，你仲嚟唔嚟
你翻剝，仲 dry 咗唔 dry —— dry 唔 dry
宵夜炒燶晒，如果不快，難耐一點鐘食齋
賤嘢，你仲嚟唔嚟
你嘅 eye，仲 dry 唔 dry —— dry 唔 dry
袁佬跑不快，我老公很怪，還是被佢一踩壞」

中年版 濕豆窿隆漫畫：四樓有

試吓樓上舖啦! 今晚點算呀?

放低啲碟!

……有死仔呀! 死咗㗎!

四樓有 正呀! 果然有料到!

作畫：右手
協力：左手

亞德後記:
相信甘小文老師是很多男孩的童年偶像，除非你自小不看漫畫，或天性玉潔冰清，否則必為那則經典的「動物」對聯笑得翻倒。今次有幸向大師致敬，當然多得小文老師親身支持，還有《東Touch》加代的穿針引線；其實小克才是有心人，他竟然珍藏了不少《玉郎漫畫》，讓我能第一時間重溫經典，我才找到模仿大師脈絡的方法。

主持:吞拿三院夫人

夫人:
　　小弟林寶堅尼,就讀「講大」,廿九幾歲人先第一次作文,就迷上文學呢樣咁雅緻嘅玩意,我決心要成為一位文學家,現奉上小弟嘔泡滿汗嘅處男作畀夫人你評一評,我嘅作品名為「把這東西還給你」,請你慢慢享受。
　　　　　　　　　　　　　　　　　　　　　　　　　　　　　　——堅上

　清秀師奶,帶點憂鬱,修長手指 學過鋼琴,□四睇張■■人渣,迷上筋肉男,■■動■□去■。
狂跳肚皮舞,出位表演,志在娛賓,污糟邋遢求突破,扮魚遭投訴。有真愛但怕肺癆,惟有由他食朱古力豆
屙便走。
　失戀找替身,今日換口味,■血■以■■■■,自備玩具有自動裝置,一心玩殘賤男人,在健身室
扮仙姑間米,出口術贏幾百億,表現太好,敗露身份,在■■的一刻退休,■■沒去■!
　超能力豬肉佬,鬧市踢腿鬆筋,識噴煙熏內心戲 想搵最堅嘅女神,過路碰撞,隔離新界,阿叔
找到了最奧妙的公主,似發癲細路,下一步想抽脂,掌漢亮刀 直接擦。
　新界■世溫長匠軍,過敵人倒後行,走後門,速度快,直入禁區,扮海藻逃走,■海才潛入深海,
匿埋水底,如浸在牛油中,下落不明。
　癡心阿叔,始終■■■自殺,變成大畫■,當街搞殼 大隻佬拳手,屬違法 遲早坐監,
強行玩弄 向他施壓,囂張叫喊「彈我吖」,再大大聲透氣,恤衫都逼爆,■■■■■■,
青春拳手 力戰妖獸 ■■渣 進攻他,所有力量集中大腿,對準五官之一 要手段。
　阿叔 ■■■■一嚓,穿4條褲都 ■■■ 仆倒噴血,猶如煙花爆發,最後阿叔
■■■■■■,臨走留下三個字……………

堅:
　　我睇你篇文睇到眼火爆,睇完都唔知你想講乜!文法錯亂又唔通順,用字粗鄙又唔押韻,唉…而家的學生嘅語文水平真係差到瘟,再咁落去 香港地冇人識 寫中文字,剩係識0的數目字!!
　　　　　　　　　　　　　　　　　　　　　　　　　　　　——夫人上

P.S.你想0下做文學家咩嗱,我實落降頭詛咒爆你0丫!!

大膠報

created by 亞德

本報秉承正版之無喱頭優良傳統繼續圖文並茂發姣發狂發花癲

篤住印潵翔生蘇公
出　版:吞拿三院

註冊姻在報☆
冊書註婚已本

親愛的夫人:
　小妹梁秀玲獨守空房三十幾年終於覓得女嬌郎 春來軟硬我哋打得火熱 共赴同居,佢好好仔仔咪佢,出街唔望女仔,朋友都係男仔。我哋咻埋一齊好開心,雖然佢晚晚返嚟都話好劫。有朝起床無意望 到佢擦牙個樣,擦到個口鬼死咁大,一路擦一路露出享受嘅表情,乜0的男仔真係你咁鍾意 擦牙嘅咩?夫人你見識過咁多男人,快的話我0點解0架?
　　　　　　　　　　　　　——心急人硬玲上

阿硬玲:
　佢鍾意擦牙就好,最多有潔癖 啫,我擔心嘅係佢唔鍾意擦牙,問佢鍾唔鍾意睇《仙樂飄飄處處聞》、《銷脂紅磨坊》、《山水有相逢》
歡唔係米迷林秋蓮同奉蜜汝娜,佢嘅話就恭喜晒,佢一定唔會玩女人。
　　　　　　　　　　——夫人上

偷拍照

哎呀!!

擦破郎

哥哥背脊痕,細佬擦出界!流下嘅是血?!是淚?!

主角原子彈話:「有感港產苦情戲逐漸偏離白燕張活遊風格,誓要拍出動感真陰功!!」

傘報:「細緻描述芬蘭浴室內嘅兄弟情,由頭喊到尾!!」——★★★★

恐報:「喊苦喊屈,賺人熱淚!!」——★★★★

☆本片獲邀參選九龍城電影節♥

文藝小生 原子彈 藍威寶 傾情演出

編導:李擦 Chat Lee

有0的嘢,真係要由我0哋自己嚟做

有心喇嘛!

懷鄉
NOSTALGIA

人會念舊，不一定是因為新的不好，更可能是因為「舊的不保」。

最近有幸回到母校教書，學生都是未滿二十、剛脫離穿校服生涯的年輕少艾。對我來說，教學的最大難度，除了要「早起」，還有得抽離，就是抽離現實，重回十七、八歲的時空，盡量了解學生們現況之難處，從他們的思考及技術水平出發，試著想他們所想，急他們所急。於是拖出床底實箱，找到自己十七、八歲、讀書時期的數本畫簿和日記。這些東西，一是不玄礦，一礦，便成時光機，尤於寒冬深夜，一陣冷風從橫管而入，打個冷噤，十多年前嘻嘻哈哈的無知歲月，恍如只得一窗之隔。

時為一九九二年，英人治港的最後五年歲月——無SMS無PSP無DVD；無壓力無包袱無煩惱；所有人所有物所有政治所有感情事，皆仍未被復刻。儘管最好的精英逐一移民離去，剩下走不了的，也都實事求是，預備填補各個空缺。

當年，我們就這樣揹著畫簿往新區舊區到處鑽。同窗們似有不約而同的共識，每見風燭殘年的戰前建築物，便隨街找個位子坐下，執筆將之記錄——怕它有天坍塌，怕它有天被改建，怕它有天在毫無通知的情況下突然消失。我們於畫紙上做實驗，以不同顏料素材，嘗試表達不同肌理，用線條製造凌亂，用色塊營建氣氛，從而找到當中蘊藏著的香港獨有的美麗。一畫起是老半天，也從沒介為身後駐足觀看的途人的目光。

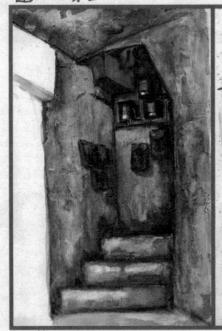
△灣仔利東街

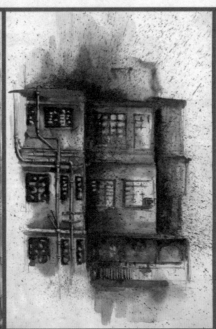
△灣仔摩利臣山道

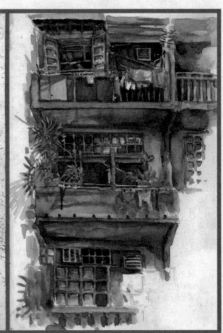
△銅鑼灣糖街

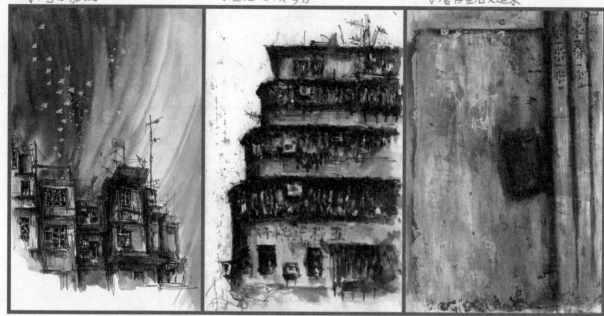

▽灣仔船街　　　▽堅尼地城海旁　　　▽灣仔皇后大道東

　　除卻各種繪畫技巧，我們更學到對事物的細緻觀察。漸漸地發覺，美麗，其實不在畫面，而在寫畫人跟建築物之間的微妙情感之醞釀——對舊社會的懷緬，對即將逝去的依戀不捨，對身處城市的私人情懷投射。雖然，聽來抽象，卻淨化成畢業後從事各類創作的基本養份，認識了典型的「創作源頭」——或惆悵或懷念或悔恨或不滿……一切創作，原來都從單一「感受」開始，然後，將感受進化作「思維」，再運用各種手段和形式，孕育出文字、音符、舞步、影像、蒙太奇（拙筆中的最佳例證為鄰居楊學德的舊作《錦繡藍田》，一書之內童年往事點點滴滴，竟單憑回憶重塑，再盡以幻想鋪陳，色彩斑斕，調子卻陰暗，技巧圓熟有條不紊，是我近年最深被感動的一次閱讀經驗）。

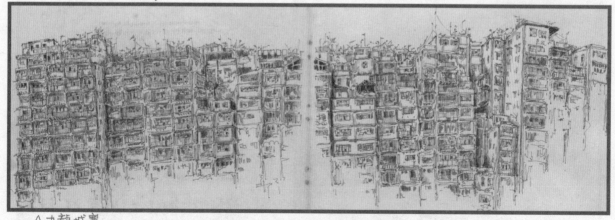

△九龍城寨

看著舊畫簿，作畫年份都在九十年代初，也正是英國人逐漸撤退的那幾年。英國人離開前都先把土地賣淨，之後，就是很多富殖民地色彩的舊式樓宇逐一被拆了開始。論歐洲，大多數舊建築得以保留，是因為政府立法不准清拆，只許翻新，建築物的一磚一瓦不許破壞，從而留住某些歷史與回憶，儘管是如何微不足道的過去，也能一點一滴地累積成為「文化遺產」。可惜，我們這地方什麼也有，就是欠了一個重視歷史的政府、一個關懷平民的政府。再看從前畫過的建築，幾乎沒有一幢尚存於世。

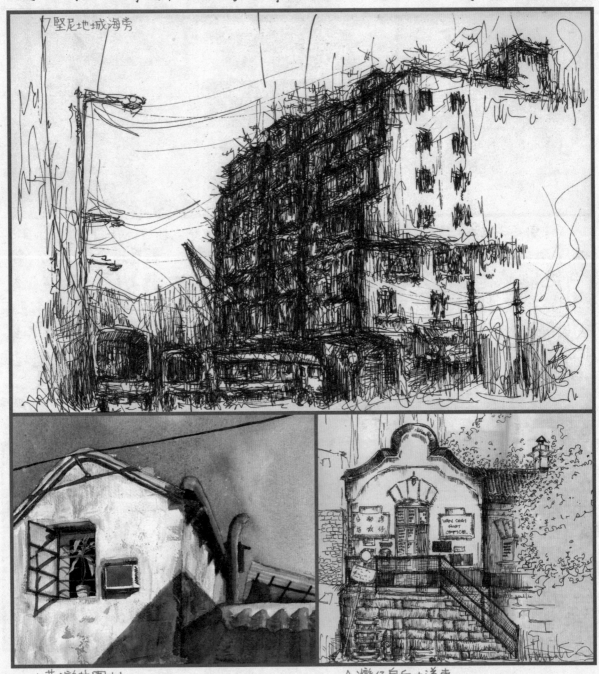

△堅尼地城海旁

△荃灣某圍村

△灣仔皇后大道東

120

前台北市文化局長龍應台，對於香港的文化政策有以下感想：「……來香港一年，有很多的驚訝，但是最大的震驚莫過於發現，香港政府對於香港歷史的感情竟是如此淡薄。……商人是為了賺錢發財而存在，政府才是為了關懷和擔當而存在。對香港的孩子、藝術家、文化發展、城市前途有責任的，不是這些商人，是政府。當政府沒有關懷和擔當時，那就是一個有問題的政府。……城市發展的另一種可能是：老街上有老店，老店前有老樹，老樹下有老人，老人心裡有這個城市特有的記憶。他的記憶使得店舖有任何人都模仿不來的氛圍、氣味和色彩。如果不是老店，那麼什麼都不怕的年輕人開起新店，店裡每一根柱子，柱子上哪怕是一根釘子，都是他性格和品味的表達。離了婚的女人開起咖啡館，每一隻杯子、每一張桌布、每一瓶花草都是她個人美學的宣示。老婆婆的雜貨店賣的酸菜還泡在一個你從小就看過的陶缸裡，成為你日後浪跡天涯時懷鄉的最溫暖的符號……」（零四年十一月十日《明報》）

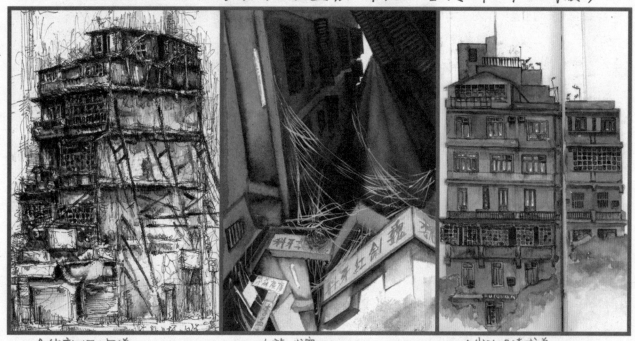

△佐敦柯士甸道　　　　　　△九龍城寨　　　　　　△尖沙咀漆咸道

我們的高官，倘有龍小姐十分之一的宏闊視野或細膩情感，或許，總能留住某幢歷史名樓的半壁紅磚碧瓦。英文字「Nostalgia」跟其中文意思「懷鄉」一詞同樣來得浪漫凄美。最近，偶於本城患了一遍，竟覺「懷鄉」之感，雖自覺並沒有提早衰老，更諷刺的是，莫說「浪跡天涯」，我根本從沒暫別過這城市半步，卻覺「身在鄉處而懷鄉」？

回看十多年前的臺灣著作，一頁又一頁的翻閱著，究竟香港有多少人會為這些歷史證據的消失而覺可惜呢？香港那麼豐盛繁華，不是時態平和，人們才應會緬懷過去嗎？唯有慶幸起成長於這個豐衣足食的年代，方能夠無心插柳地，為一爿又一爿的臨終古店，為一幢又一幢的舊街老巷，繪下了一幀又一幀的桑榆晚景——在這個連「半分鐘默哀」也容不下的國際都會，是夜，宛如瞻仰著一臉又一臉的「遺容」。

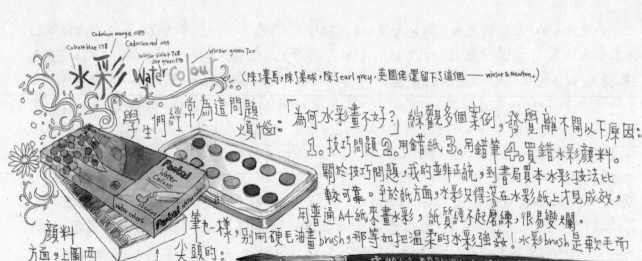

水彩 Water Colour

Cadmium orange 089
Cobalt blue 178
Cadmium red 094
winsor violet 728
sap green 599
winsor green 720

（除了賽馬，除了桌球，除了earl grey，英國佬還留下了這個——winsor & Newton。）

學生們經常為這問題煩惱：「為何水彩畫不好？」綜觀多個案例，發覺離不開以下原因：
1. 技巧問題 2. 用錯紙 3. 用錯筆 4. 買錯水彩顏料。
關於技巧問題，我的並非正統，到書局買本水彩技法比較可靠。至於紙方面，水彩只得落在水彩紙上才見成效，用普通A4紙來畫水彩，紙質經不起磨練，很易變爛。

顏料方面，上圖兩

筆也一樣，別用硬毛油畫brush，那等如把溫柔的水彩強姦！水彩brush是軟毛而尖頭的：

種於普通文具店有售的也並非真正水彩，那是為小孩子而設的，無論色澤，亮度或透明度都差劣，別貪便宜。
水彩，我只愛一牌子：英國老牌 Winsor & Newton。1832年由顏色化學家 William Winsor 及畫家 Henry Newton 創立，其他歷史在這裡不贅，有興趣者可到 www.winsornewton.com 慢用。Winsor & Newton 的水彩，分為最高級的
「Artists'」系列，及較次等的「Cotman」系列，前者為專業畫家而設，後者為美術學生而設。而兩等級均設有「枝裝」和「磚裝」——前者為繪畫較大面積而設，後者為戶外寫生而設，也為「懶人」而設。

「Artists'」及「Cotman」系列均有九十多種顏色選擇，九十多種色中又分為四種價錢，
以「Artists'」系列為例，Series 1 的顏色(5ml)每枝約售 HK$30，Series 4 的，每枝約售 $90.00！夠買你手上這本書，相信是全世界最貴的水彩！但，貴，是有理由的。以 Artists' 系列 Series 4 的 #587
「Rose Madder Genuine」為例，

她的顏色原料並非人工化學物質，而是源自中東地區某種野生植物的草根部份，於原產地採摘

後運返英國，篩選過後載於特製木箱內沉澱數十個春天精煉而成！倘若該年樹枝失收，廠方就乾脆停產你吹佢唔脹！

另外一枝更叫人感動：芳名「Carmine」中譯「胭脂紅」，現已宣告停產。從前被列入「Unseriesed」，是水彩界的皇后。而她的前身竟是甲蟲！

其顏色原料竟是由某種甲蟲的外殼曬乾磨粉加工製成問你死未！

單枝5ml的 Carmine 內藏多少具甲蟲靈魂？官方對外的 Carmine 停產原因是：「可用耐光程度/持久性更佳的顏料代替。」莫叫小生命為藝術再作無辜犧牲，也算人道。
只嘆相逢恨晚，無法得知 Carmine 當年所售身價，也無緣目睹顏色一染進水：

就是甲蟲回歸大自然一刻——貂毛一掃，落入嫣紅血泊，多奢華的「驚艷」！

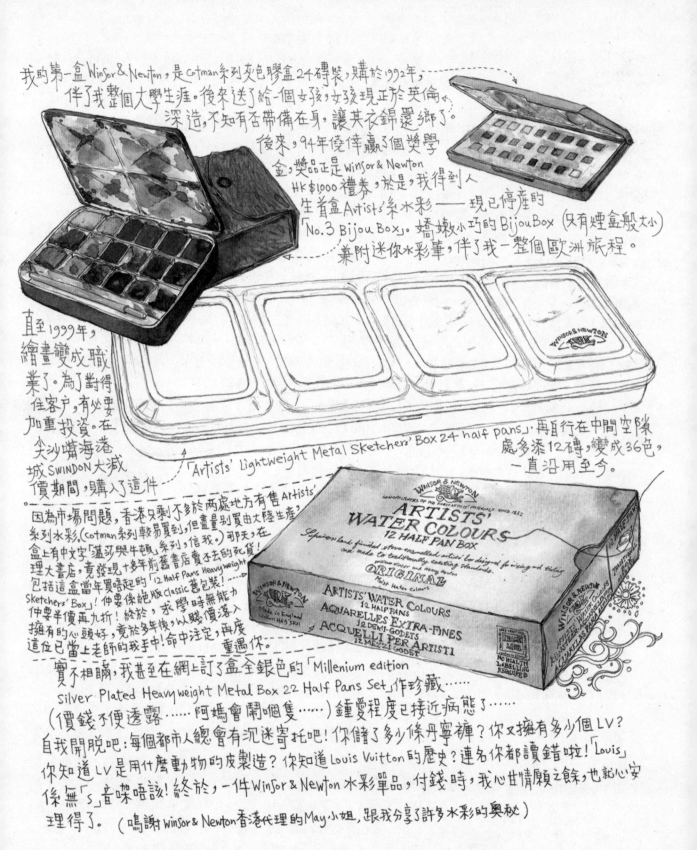

我的第一盒 Winsor & Newton，是 Cotman 系列夾色膠盒 24 磚裝，購於 1992 年，伴了我整個大學生涯。後來送了給一個女孩，女孩現正於英倫深造，不知有否帶備在身，讓其衣錦還鄉了。

後來，94 年僥倖贏了個獎學金，獎品正是 Winsor & Newton HK $1000 禮券，於是，我得到人生首盒 Artists' 系水彩──現已停產的「No.3 Bijou Box」。嬌嫩小巧的 Bijou Box (只有煙盒般大小) 兼附迷你水彩筆，伴了我一整個歐洲旅程。

直至 1999 年，繪畫變成職業了。為了對得住客戶，有必要加重投資。在尖沙嘴海港城 SWINDON 大減價期間，購入這件

「Artists' lightweight Metal Sketchers' Box 24 half pans」，再自行在中間空隙處多添 12 磚，變成 36 色，一直沿用至今。

因為市場問題，香港只剩不多於兩處地方有售 Artists' 系列水彩。(Cotman 系列較易買到，但盡量別買由大陸生產、盒上有中文字「溫莎與牛頓」系列，信我。) 那天，在理大書店，竟發現十多年前舊書店賣不去的死貨！包括這盒當年買唔起的「12 Half Pans Heavyweight Sketchers' Box」！仲要係絕版 classic 舊包裝！仲要半價再九折！終於，求學時無能力擁有的心頭好，竟於多年後，以賤價落入這位已當上老師的我手中！命中注定，再度重遇你。

實不相瞞，我甚至在網上訂了盒全銀色的「Millenium edition Silver Plated Heavyweight Metal Box 22 Half Pans Set」作珍藏……(價錢不便透露……阿媽會鬧咖隻……) 鍾愛程度已接近病態了……

自我開脫吧：每個都市人總會有沉迷寄託吧！你儲了多少條丹寧褲？你又擁有多少個 LV？你知道 LV 是用什麼動物的皮製造？你知道 Louis Vuitton 的歷史？連名你都讀錯啦！「Louis」係無「s」音㗎唔該！終於，一件 Winsor & Newton 水彩單品，付錢時，我心甘情願之餘，也就心安理得了。(鳴謝 Winsor & Newton 香港代理的 May 小姐，跟我分享了許多水彩的奧秘)

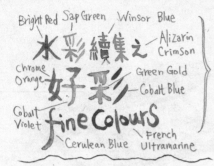

水彩續集之 好彩 fine colourS

Bright Red　Sap Green　Winsor Blue
Alizarin Crimson
Chrome Orange　Green Gold
Cobalt Blue
Cobalt Violet
Cerulean Blue　French Ultramarine

首先，是一些補充與更正。

英倫女孩來電郵提醒：「你談水彩，怎能不提其香味？鐵盒子一開，一陣芳香撲鼻而來！」對對對！顏色原料大多源於大自然，那種香味，嗅之會上癮！難用筆墨形容。只是，學生們不表贊同，笑我離線。他們年紀太輕，未懂欣賞。正如「甘」和「苦」之別，是需要「閱歷」去驗證。

另外，翻閱資料查找不足，關於水彩，有以下兩大新發現。

1. 上次談及的「Rose Madder Geniune」，源自一種叫「茜根草」(Madder) 的植物，也是中藥一種，主治口腔炎，扁桃腺炎，牙痛及輕微刀傷。當然，你唔會蠢到用水彩來塗痱滋吧？

2. 原來，「Carmine」並非取自昆蟲外殼，而是更直接 ——**蟲血**！是一種寄生於仙人掌上的白色小蟲子之體內血液。小蟲美名「胭脂蟲」(Coccus/Kermes)，賣相卻非常核突，核突到我唔想畫 —— 外形有點像〈碼頭〉的水甲由，但係有毛兼白色的水甲由，流著鮮紅色的血，你話幾核突！從前，Carmine 是種常用顏色，因此，許多歐洲古畫，原來真的「嘔心」，真的「瀝血」，不折不扣。據說，佛教徒不許僧侶用 Carmine 來染袈裟，因為內藏太多死靈。雖然 Winsor & Newton 已不再生產 Carmine 顏色，但，原料不一定用來造水彩，還有……化妝品！在美國，那仍是少數被核准使用的化妝品原料之一，參考書上這樣說：「二十一世紀，昆蟲血液被全世界的女人當口紅塗抹在櫻唇上，當腮紅刷在雙頰上！」可怕吧？未算！蟲血也被製成食用色素「E120」！你猜哪東西含最多「E120」？也曾於香港出現過，同樣來自美利堅 —— 櫻桃可樂！滿罐都是蟲血蟲靈！喝得滿嘴血腥！我當年……有飲過！你年紀太小無飲過，算你好彩！

關於水彩，還可以多談一點點。我發覺，很多學生並不清楚繪畫水彩的基本概念，甚至，將之跟廣告彩 (Poster Colour/Gouache) 和塑膠彩 (Acrylic) 的概念混淆。水彩的最大特性，是「透明」。就是說，塗上一層顏色，待乾後，加疊另一層顏色，可透視原先的一層，如此類推。

優質的水彩有良好的透明度，就這樣把顏色一層又一層的疊上，去建立光暗和立體感。這方面，跟油彩及塑膠彩剛好相反 —— 油彩是先塗最黑最暗的深色部份，然後慢慢逐層疊上淺色，最後才塗白色。水彩，卻因為其透明特性，是先由淺色開始，隨著層數愈多，色彩便愈深。

另外，同學們得記著，嚴格來說，水彩，是沒有白色的！記得中學美術老師告訴我：「水彩中的『水』，就等同白色。」清水落在白紙上，蒸發了，仍是白，除非用上顏色紙。同學隨即會問：「但各水彩品牌均有售白色 Chinese White 啊！」沒錯，但那是畫家們於某些細微光位（例如金屬物件的最白反光位）才作最後 Retouch 之用，絕不會大片大片地塗，更不能用之跟其他顏色作調混！學生（包括當年的我）最常犯的毛病，是硬把水彩當油彩用，以為紅色＋白色＝粉紅色，錯！水彩的粉紅色＝紅色＋清水。水愈多，顏色愈淡。水彩的藝術，在於「淡」，混得太濃，透明度驟降，破壞了層次感，那何不乾脆用廣告彩？所以，水彩的白，跟其他厚塗顏料不同，並非「油」出來，而是「留」出來，是其藝術之精髓所在。

再說，錯誤不止出現於白，也出現於黑。另一位老師告訴我：「世上沒有一個影子是真正純黑色的。」當年聽來，正如得悉「世上沒有一個衰公是完全衰透的」一樣震撼！學生們（也包括當年的我）的壞習慣是，每見陰影位便二話不說醮上實黑如「Ivory Black」，沒有細心觀察，看清楚點，那真是黑？那不是黑！那是很深的藍、那是很深的綠、那是深得近黑的紫紅……大部份情況下，純黑色一上紙，美感即告崩壞，失去了和諧。說穿了，只是大家「懶溝色」！就是藍加綠加紅加橙加鹽加醋加出來的雜色，也比純黑色自然。若你真的懶入骨髓，我也會建議你用單色「Payne's Gray」去代替純黑。所以，你看一個水彩大師的調色盒，內裡黑白兩磚，何曾開封！

Cadmium Red　Cadmium Yellow　Winsor Yellow　Winsor blue　Winsor green　Cerulean blue　Cobalt green　Cobalt Violet　用 Winsor red 和 Winsor blue 調混出來的紫色。　用 Winsor red 和 Cerulean blue 調混出來的紫色。

　　黑白的問題解決後，便得認識各種水彩顏色的特性。例如，逢是名字帶有「Cadmium」的顏色 (e.g. Cadmium Red, Cadmium Yellow)，因為其化學特性，都是遮蓋能力 (Opacity) 較強之顏色。即是說，其透明度較低，疊色時要留意！好處是，其顏色較「實」，「水跡」較少，適合「平塗」(例如蘇美璐的筆法)。而逢是名字帶有「Winsor」的顏色 (e.g. Winsor Green, Winsor Blue)，都是由現代化有機色料所製，粒子極幼細，在畫紙上的附著能力很強，乾後較難以清水「洗」出來。另外，「Raw Sienna」、「Cerulean Blue」及凡是名字帶有「Cobalt」的顏色 (e.g. Cobalt Violet, Cobalt Blue)，當落在不平滑的水彩紙時，色料粒子會沉澱於畫紙凹紋中，產生斑駁的效果，這效果稱「粗粒」(Granulation)。若用粗粒顏色跟平滑顏色如 Winsor 顏色作調混，粗粒色子會因為無法混和而沉澱 (如圖)。因此，各種顏色於調色盒上的安放位置，絕對需要依照個人的調色習慣來決定，顏色調錯了，有時也是作品成敗之關鍵。以下一個例子，也許會讓你更清楚。

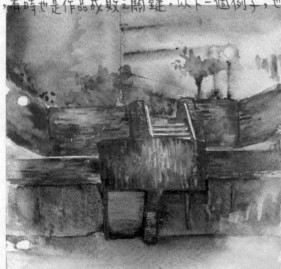 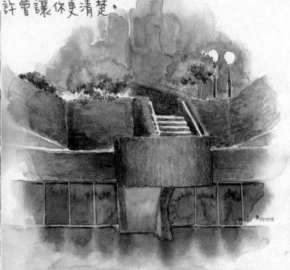

　　左圖，是我就讀理工後第一幅水彩畫。時為 1991 年 10 月 17 日，地點是校園內一個喚作「Court-yard」的小庭院，一道弧形階梯連接著 Podium。當年，就只得我班班房有道後門，步出就是 Court-yard。於是，我班的同學就相當方便地，經常走出 Court-yard 踢毽子，消磨著「大把在手」的青春。那天，我記得，下起秋雨，沒毽踢，便憋在後門發獃。心血來潮，從袋子裡掏出畫簿，以及那盒當年還未知貨色的廉價水彩，錄下此情此景。以畫論畫，基本上除了選對了紙之外，其餘包括以上提過的各種水彩錯誤，全都犯上了。十四年後的今天，希望鑑證自己技巧的進步，於是，我把這畫再畫，復刻成右圖。分別是夠明顯了吧？只是……其實這個滿載歡欣片段的 Courtyard，已於數年前拆掉，今天只能憑回憶重畫。而最新消息是，「Diploma in design」這課程也不再辦了……作畫時，心有點離，彷彿突然一陣濕涼秋雨飄過……先前說過，顏色原料大多源於大自然，而我們的身體，我們的星球都由水「構成」。所以，水彩的意義，在於把來自大自然的記憶釋放，讓其重回大自然 ── 顏料溶進清水一刻，最漂亮動人。記憶中從前那混濁，今天都變得清晰，那些年後才知道，原來只是「方法錯了」！技巧與經驗的累積，追趕不上飛掠眼前的一個毛毽子。Dip 1E 的同學，Court-yard 給拆了，Diploma 也不再辦了，你們還好嗎？

鳴謝
Acknowledgement

逢星期四是我們的「截稿日」，最後一刻才交稿依然是我們的惡習，苦了《東touch》那邊深宵仍在等我們稿件的朋友，我們由衷感謝你們的包容（託賴！這兩年的每個星期四，我們也竟從未病倒過）。感謝金成的賞識，現任老總大尊尼、Angus、加代等人的照顧。當然，還有三聯的李安，讓我們認識什麼叫「勇氣」，還有買少見少、極有「剪接」sense的設計師sam。千金難買，仗義相助為我題字的林海峰、黃偉文、彭浩翔，以及替我寫序的劉掬色老師。還有還有，一直支持著我們的讀者，希望你們也跟我們一樣：視《偽科學鑑證》及《標童話集》為唇齒相依的「一本」拆開來賣的書。

美術顧問　S. K. Lam

責任編輯 / 書籍設計　饒雙宜

書　　名　偽科學鑑證 1

作　　者　小克

出　　版　三聯書店（香港）有限公司

　　　　　香港鰂魚涌英皇道 1065 號東達中心 1304 室

　　　　　JOINT PUBLISHING (H.K.) CO., LTD.

　　　　　Rm.1304, Eastern Centre, 1065 King's Road, Quarry Bay, H.K.

香港發行　香港聯合書刊物流有限公司

　　　　　香港新界大埔汀麗路 36 號 3 字樓

印　　刷　中華商務彩色印刷有限公司

　　　　　香港新界大埔汀麗路 36 號 14 字樓

版　　次　2006 年 7 月香港第一版第一次印刷

　　　　　2011 年 4 月香港第一版第八次印刷

規　　格　大 16 開（196 X 258 mm）144 面

國際書號　ISBN 978-962-04-2574-5

尋人
missing......

極富80年代平面設計色彩的小學畢業紀念冊。內裡每頁均載有20年前同班同學們寫給我的紀念字句。那是一個沒有電腦，沒有email的年代，20年後的今天，資訊嚴重泛濫，垃圾郵件每天滋擾著我的郵箱，而這羣人，卻完全失去聯絡。

黃鎮汝同學，你看當年的IQ博士，甘小文，壽星仔等對我們的影響有多深！我看你當年給我的上款，才記起自己曾經有「蔣子怪」這個花名！你說「花不淋會死；人不磨會壞」，「磨」了許多年，我終於出版了人生首本漫畫，但回看你20年前的畫風和構圖，其實今天於此執筆的理應是你才對！如若你有幸看到這本漫畫，你會否記起，20年前給我留下了一束頭髮?! 若干年後科技進步，我會複製一個你，細數殘留在老灣仔的老回憶。你的DNA在我手呀！傻瓜！

許詩祺同學，你不知當年我有多恨你，在六年級的時候，你竟然擁有「TRIMM-TRAB」！仲着住踢波?! (有相為證!) 就是因為你，TRIMM-TRAB 於96年復刻時，我誓死買下要跟你平起平坐，直至去年又再度被復刻，我才算圓了橫跨世代的一雙鞋夢。……

OK,「海鳴王」許詩祺及「陸震王」黃鎮汝聽著:現在宇宙大帝急召你倆回基地!
「空雷王」欠了你倆,20年來無法結合,挑燈枯坐,待著回覆!

蔣子軒同學:

強中更有強中手,
一山還有一山高;
浮雲之上有九霄,
九霄之上有洞天。

同學 梁鉅恒
8/7/86

梁鉅恒同學,抱歉當年大家替你起了那個花名……(唔出得街,讀者自己諗諗……)
別怪我們,要怪得怪廿廿文在「太公報」的思想灌輸!(「奔、走、行」那經典你記得吧!)
也許是常被取笑,印象中的你常把自己收起,大家都在畫黃金戰士和高達的時候,
你卻支持本地創作,竟用正統「G筆嘴」在我紀念冊上繪下這幅華英雄!
以畫論畫,你的排線技巧,以一個小大學生而言,簡直像超咗班!
而沉默寡言如你,揮筆撲下「強中更有強中手,一山還有一山高;浮雲之上有九霄,
九霄之上有洞天」四句,看來是「有骨」的說話!小弟甘拜下風,如若梁大俠肯
致6E班全體同學: 再現身的話。

「學如逆水行舟,不進則退」,「才須學學須靜,非靜無以成學」,
「勤有功,戲無益」,「松樹不因老而枯,友誼不因遠而疏」,
「謙遜乃每種美德之根源」,「春日還看楊柳綠,秋風有見菊花
黃,但願日後再相逢」,「朋友感情海樣深,莫說閒言說破心,
他日苦得朋友助,此時此地值千金」,「富而無驕,貧而無諂」,
「萬里長城長又長,我倆交埋比它長……甚或是簡單四字「友
誼永固」,當年你們在我紀念冊留下的每句金玉良言,其實

FRUITS-FRAPPE
地址:香港上環……
生日:28-5-73
生肖:牛
星座:雙子

當時不甚了了,都在20年後的今天才真正明白當中的意義。今天,本人蔣子軒在比呼籲:若閣下(或閣下某朋友)擁有以下名字,
並於1985至1986年間就讀灣仔軒尼詩道官立小學下午校6E班,請即電郵 siuhak@hongkong.com 我會帶同當年閣下筆跡,
跟大家回母校一聚,說說各人每項辦室政治,聽聽各位每段感
情的失落,看看你的髮線和啤酒
肚,還有妳微微起皺的手背,
最後,彼此相對無言。

回信啦
三字頭!!

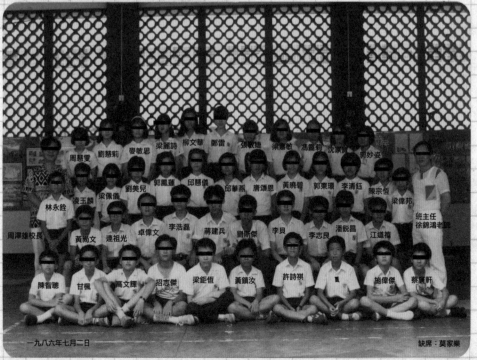

周慧雯 劉慧莉 麥敏恩 梁麗詩 柳文華 鄭雷 張敬婕 梁嘉敏 馮靄莉 沈家寶 郭妙姿
劉美兒 郭鳳蓮 邱慧儀 邱華燕 唐頌恩 黃曉碧 郭東環 李清鈺 陳宗恒
林永銓 凌玉麟 梁佩儀 梁偉邦
周澤雄校長 黃尚文 連祖光 卓偉文 李浩磊 蔣建兵 劉斯傑 李貝 李志良 潘銳昌 江遠禧 班主任 徐錦鴻老師
陳智聰 甘楓 高文輝 招志傑 梁鉅恒 黃鎮汝 許詩祺 施偉傑 蔡順軒

一九八六年七月二日　　　　　　　　　　　　　缺席:莫家樂